Renoir.

J.R. Zengotitani etz
ematteni, esker onez.

E. Knör
VIII.1996.

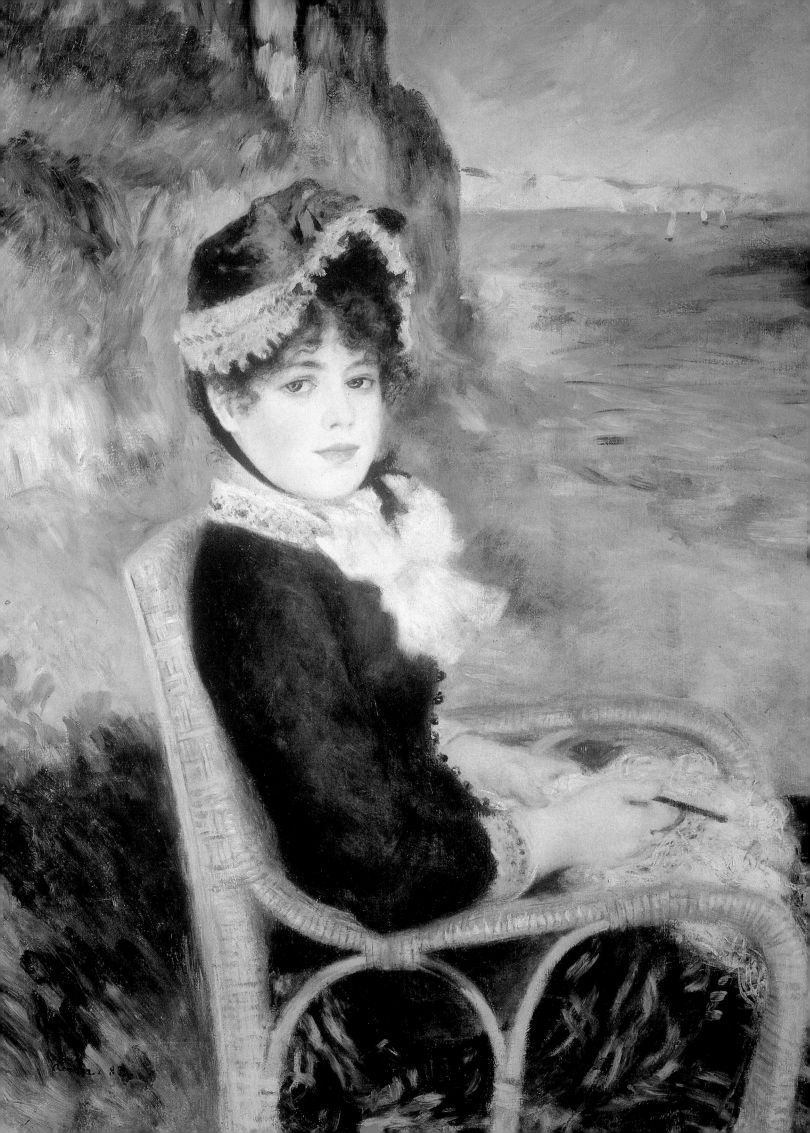

Peter H. Feist

PIERRE-AUGUSTE RENOIR
1841–1919
Un sueño de armonía

Benedikt Taschen

PORTADA:
Detalle del: «Moulin de la Galette», 1876
Le Bal du Moulin de la Galette
Óleo sobre lienzo, 131 × 175 cm
Paris, Musée d'Orsay

ILUSTRACIÓN PÁGINA 2:
En la playa, 1883
Au bord de la mer
Óleo sobre lienzo, 92 × 73 cm
New York, Metropolitan Museum of Art

© 1990 Benedikt Taschen Verlag GmbH & Co. KG,
Hohenzollernring 53, D-5000 Köln 1
Redacción y producción: Ingo F. Walther
Traducción: Enrique Knörr
ISBN 3-8228-0217-4
Printed in Germany
E

El editor y la editorial desean hacer constar su agradecimiento a
los museos, colecciones, dueños, fotógrafos y archivos por el
permiso concedido para las reproducciones.
Indicaciones de los cuadros: Gruppo Editoriale Fabbri, Milán.
André Held, Ecublens. Archivo Alexander Koch, Munich.
Ingo F. Walther, Alling. Walther & Walther Verlag, Alling.

Indice

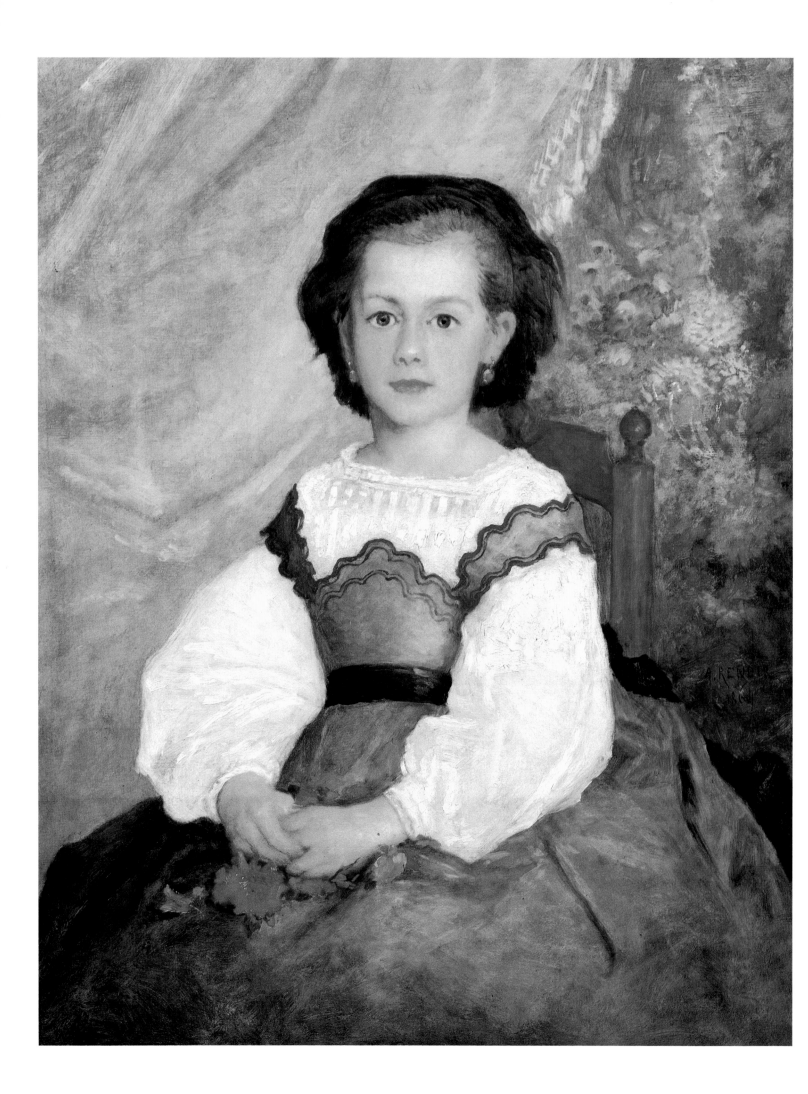

Procedencia y ambiente, maestros y amigos 1841–1867

Quien al entrar en una de las grandes colecciones de pintura francesa del siglo XIX llega a los cuadros de Pierre-Auguste Renoir quizá sienta que allí le recibe lo más jovial y festivo de la larga historia de este arte. La pintura para hacer feliz, como fiesta para los ojos: con estas palabras podríamos resumir la grandeza y los límites de su creación.

Aquel hijo de un sastre de Limoges, nacido el 25 de febrero de 1841, realizó en sus casi sesenta años de creación probablemente unos seiscientos cuadros, la obra pictórica más abundante nunca hecha por un artista antes de Pablo Picasso. Sus mejores pinturas tienen hoy en el mercado un valor de varios cientos de millones de pesetas. Cuando Renoir se decidió por el oficio de pintor, muy problemático en su ambiente pequeño burgués, apenas podía imaginarse algo semejante.

El padre de Renoir, Léonard, no llegó a hacerse rico con su profesión, ni en Limoges ni en París, adonde se trasladó con la familia en 1845 esperando mejorar sus ingresos. París era entonces la capital de uno de los Estados más importantes del mundo. La nación francesa había comenzado a edificar su unidad ya en la Edad Media. El país estaba política y económicamente centralizado, con París como corazón y corona. Los franceses tenían tras de sí varios siglos de un pasado glorioso. La burguesía había conseguido su hegemonía en grandes luchas revolucionarias de clases. En sus hombros había aupado al pequeño oficial corso Napoleón Bonaparte hasta el puesto de dominador de Europa, y el brillo de aquella época continuaba surtiendo efecto cuando hacía tiempo que los éxitos de sus guerras de conquista habían desaparecido, quebrados en el deseo de libertad de los demás pueblos de Europa. Amparado en la fama legendaria de su tío, también Luis Bonaparte se había hecho, a consecuencia de la tercera revolución burguesa de 1848, con el título de Emperador de los Franceses, y se pavoneaba como Napoleón III entre los soberanos del continente.

El arte jugaba en el Segundo Imperio un papel destacado y brillante. Se había desarrollado una rica literatura en la que, junto a escritores amenos de abundante producción y poetas exquisitos, figuraban también perspicaces autores realistas y críticos como Gustave Flaubert y el joven Émile Zola. Los teatros estaban llenos de un público ansioso de disfrutar con las piezas de Victorien Sardou y Alexandre Dumas hijo. Las operetas de Jacques Offenbach, conciertos, óperas y ballets ofrecían a la burguesía acomodada una enorme y

«¡Cuando me imagino a mí mismo nacido entre intelectuales! Habría necesitado años para librarme de prejuicios y para ver las cosas como son. Y quizá habría recibido unas manos torpes.»
PIERRE-AUGUSTE RENOIR

La señorita Romaine Lacaux, 1864
Portrait de Mademoiselle Romaine Lacaux
Óleo sobre lienzo, 81 × 65 cm
Cleveland, Museum of Art

«¡Cuántas veces he pintado «El embarque para Citerea»! Así eran los primeros pintores con los que me familiaricé, Watteau, Lancret y Boucher. Mejor dicho: «Diana en el baño» fue el primer cuadro que me impresionó, y toda la vida he seguido queriéndolo como uno quiere a su primer amor.» PIERRE-AUGUSTE RENOIR

Maceta de calas en un jardín, 1864
Nature morte, arums et fleurs
Óleo sobre lienzo, 130 × 96 cm
Winterthur, Colección Oskar Reinhart

variada producción para regocijo de la vista y el oído. En París se extendía una suntuosa arquitectura que gustaba de decorar con formas del Barroco. El prefecto barón Eugène Hausmann introducía una profunda reforma en el aspecto de la ciudad. Se levantaban largas y magníficas calles, espléndidos edificios de viviendas y entidades como la Gran Opera, pero también la gigantesca construcción de hierro y cristal del mercado de Les Halles, «la barriga de París». Escultores como Jean-Baptiste Carpeaux creaban las esculturas apropiadas para la pomba neobarroca. Una infinidad de pintores proporcionaba el reflejo colorista del bienestar burgués en forma de óleos ejecutados con muchos tonos, que provocaban agradables sensaciones, cuadros en extremo respetuosos o bien de una audacia seductora para salones y tocadores, antesalas de teatros y restaurantes en donde se reunía la mejor sociedad. La Academia de Bellas Artes organizaba todos los años una exposición, el «Salon». Un jurado, compuesto en su mayoría por prestigiosos profesores de la Academia, seleccionaba unos dos mil quinientos o incluso más productos del esfuerzo artístico, y el público deseoso de comprar confiaba en el criterio de aquel tribunal.

También Renoir poseía talento para dibujar y pintar. Ya tuvo ocasión de emplearlo desde que era simple aprendiz en un taller de manufactura: a los 13 años era pintor de porcelana y pasaba el pincel para hacer florecillas, idilios pastoriles y, por ocho *sous*, el perfil de María Antonieta en tazas de café. Probablemente el sentido que después mostró por la refulgente fuerza lumínica del color, por los tonos delicados y a veces por la tersura algo porcelanesca procede de estos primeros hábitos e impresiones. En los descansos del mediodía, en lugar de comer, con frecuencia corría al museo del Louvre, próximo al taller, para dibujar, copiando esculturas de la Antigüedad. En una ocasión, cuando buscaba un restaurante barato, tropezó con la «Fontaine des Innocents», adornada con relieves del escultor renacentista Jean Goujon. «Inmediatamente prescindí de la taberna, me compré un trozo de embutido y aproveché la hora libre para andar alrededor de esa fuente», contó más tarde, y en algunos cuadros de Renoir se puede apreciar el eco de este hallazgo de las elegantes ninfas de Goujon.

Solamente cuatro años trabajó Renoir como pintor de porcelana. El desarrollo de las fuerzas productivas afectó directa y duramente su vida: el invento de una máquina con que se podían grabar ilustraciones en la porcelana hizo que Renoir sobrara, como muchos otros que realizaban el mismo trabajo. Posteriormente se dedicó a pintar abanicos y después telas de iglesia para misioneros de Ultramar, logrando así una pincelada rápida y diestra. En la vejez se acordaba con agradecimiento de los maestros del Rococó a los que tuvo que copiar a menudo.

Esta laboriosidad de Renoir le fue beneficiosa. A los 21 años disponía del dinero suficiente para emprender en serio los estudios de pintura. En abril de 1862 entró en la École des Beaux-Arts, el centro de enseñanza superior de arte. La escuela estaba al cuidado del director imperial de Bellas Artes, el conde Alfred de Nieuwerkerke, que rechazaba la pintura realista como «democrática y repelente». Allí se copiaba, se dibujaba según escayolas en estilo correcto y se ponía la

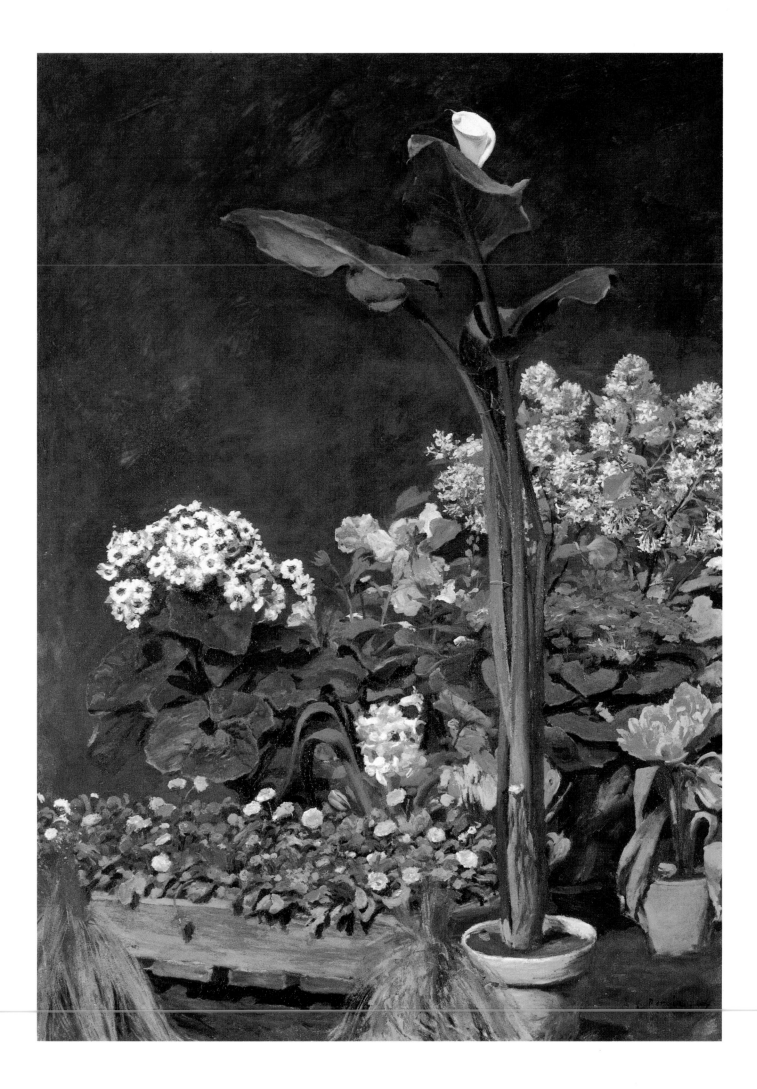

pintura histórica por encima de cualquiera otra. Renoir asistía a las clases de varios profesores, pero su maestro fue propiamente Charles Gleyre, quien veinte años antes se había hecho famoso con un frío cuadro de carácter alegórico. Renoir iba sobre todo a las clases particulares que impartía Gleyre fuera de la École y en las que treinta o cuarenta alumnos dibujaban y pintaban un modelo que posaba desnudo ante ellos. Gracias a la práctica adquirida hasta entonces, Renoir poseía una mano segura y además se esforzaba seriamente en cumplir las tareas que se le asignaban. Pero por naturaleza y por sus copias del Rococó tenía una relación interior con el color vivo y luminoso. Esto no era especialmente apreciado en aquella escuela superior. Ya en la primera semana hubo un choque entre Gleyre y su alumno. Renoir mismo lo contó mucho después: «Yo había intentado con todas mis fuerzas copiar el modelo. Gleyre contempla mi cuadro, toma una expresión glacial y dice: «Sin duda alguna, Vd. pinta por diversión». «Claro que sí», respondí yo, «puede Vd. estar seguro de que yo no lo haría si no me divirtiera», añadió Renoir. La respuesta no contenía el aire provocador que pudiera parecer, pero en ella vemos ya perfilada la novedosa relación con el arte, menos seria y escrupolosa hacia el «sublime dios arte», y por ello más sensible, real y personal.

Había otro alumno que se sometía aún menos a las doctrinas de los profesores: Claude Monet. Renoir trabó amistad con él, lo mismo que con Alfred Sisley y Frédéric Bazille (ilustración pág. 14). Monet era el más enérgico de ellos. Había aprendido con Eugène Boudin a ver y pintar el paisaje con luz natural, y lo que menos le gustaba era la fría luz del estudio. En mayo de 1863 los amigos vieron en el «Salón de los rechazados» el cuadro de Édouard Manet «La comida en la hierba» (París, Musée d'Orsay), que causó el escarnio del público indignado, con un motivo desconcertante en colores desacostumbradamente claros. Reconocieron en Manet un correligionario. Cuando Gleyre dejó sus clases a causa de la edad a principios de 1864, Renoir y sus amigos siguieron trabajando sin nadie que les dirigiera. En la primavera, Monet llevó a los camaradas a la aldea de Chailly-en-Bière, en el bosque de Fontainebleau, para hacer juntos unos estudios en la naturaleza. Treinta años antes, un par de pintores entonces jóvenes habían empezado a considerar por vez primera como dignas de reflejarse en la pintura la pequeña belleza de humildes rincones de bosques y meandros de los alrededores de París. Por su lugar principal de estancia junto al bosque de Fontainebleau se les llamó los pintores de Barbizon. Algunos de ellos, Charles-François Daubigny, Narcisse Diaz de la Peña y Camille Corot, todavía trabajaban allí o no lejos. Su visión realista de la naturaleza del país era aún cuestionada.

Renoir presentó un trabajo suyo por primera vez al Salon de 1864, y fue admitido: «Esmeralda, bailando con su cabra», un tema de la novela de Victor Hugo «El sacristán de Notre-Dame». Al parecer tenía un tono oscuro de galería, entonces habitual, conseguido con la ayuda de una mezcla de betún de Judea, y decimos al parecer porque Renoir lo destruyó de manera autocrítica, después de que Diaz, uno de los pintores de Barbizon, le disuadiera del empleo del betún de Judea. Ambos se hicieron amigos, y Diaz, un pintor meritorio que

La hostería de «Mère» Anthony, 1866
Le cabaret de la mère Anthony
Óleo sobre lienzo, 193 × 130 cm
Estocolmo, Nationalmuseum

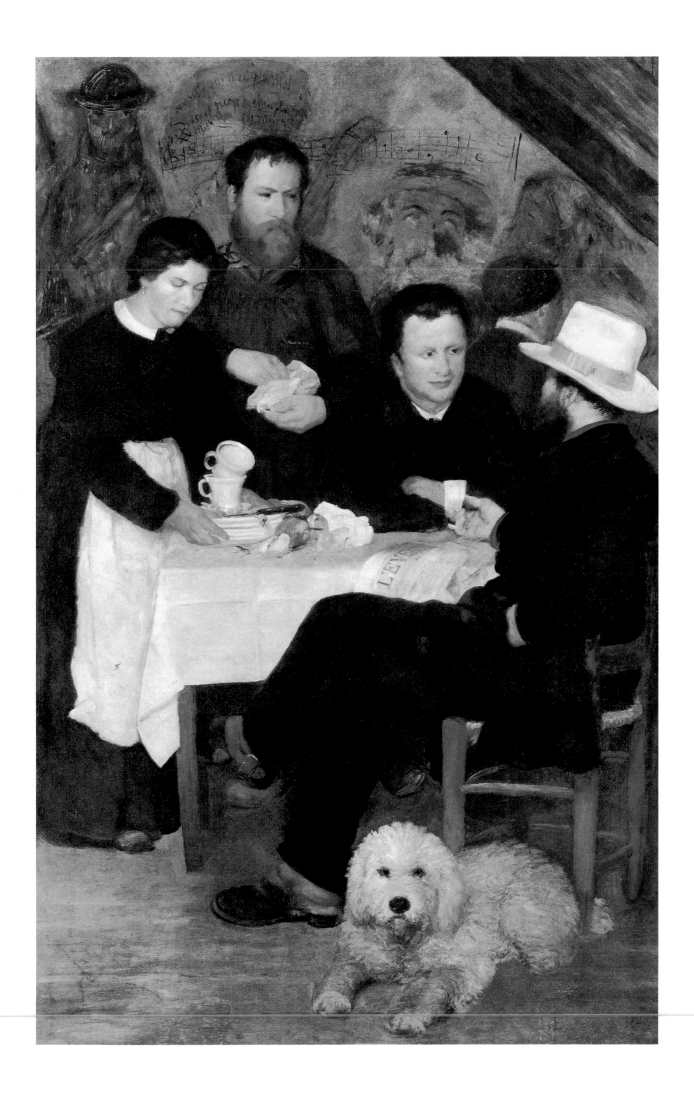

Diana cazadora, 1867
Diane chasseresse
Óleo sobre lienzo, 195.7 × 130.2 cm
Washington, National Gallery of Art

entonces contaba 57 años de edad, daba a Renoir no sólo consejos,
sino también ayuda material, de la que éste necesitaba urgentemente.

Otros ejemplos que Renoir quería imitar en esa época fueron
Gustave Courbet y Eugène Delacroix. Courbet había llamado la aten-
ción y también provocado indignados comentarios con cuadros realis-
tas ya desde 1849. En sus pinturas se veían picapedreros haciendo
calles o paisajes con motivos sencillos, además de retratos y desnudos
femeninos que eran representaciones vívidas de cuerpos rústicos y
vigorosos. Pintaba con tonos de colores oscuros y de una manera
inhabitualmente sólida; un cuadro contradecía la mayoría de las veces
todas las reglas académicas de composición, pero poseía una belleza
«surgida de la naturaleza». El realismo de Courbet se correspondía
con su concepción del mundo, democrática y materialista; el pintor
aparecía como seguidor del socialista burgués Pierre-Joseph Proudhon
contra el criterio de que una obra de arte debía ser juzgada sólo por
ella misma, no por su misión social. Esta concepción había sido intro-
ducida por los románticos. A éstos pertenecía también Delacroix, el
otro modelo de Renoir. No hace falta decirlo, en su primera época
había pintado cuadros completamente relacionados con la sociedad y
había contribuido así a romper el rígido esquema de las reglas del
clasicismo.

Al clasicismo le correspondió en su tiempo una gran significación
progresista, pero después impidió que la evolución continuara. Los
clasicistas se mostraban poco sensibles hacia el mundo desde el punto
de vista del color. Delacroix permitió que el color volviera por sus
fueros. Además, concedió al reflejo realista de la persona, de las pasio-
nes, de las fantasías un lugar más importante en la obra de arte. El
fervor de los colores, el brillo festivo de sus cuadros atraían a Renoir.
Si hubiera conocido entonces la última anotación del diario de Dela-
croix: «La primera tarea de un cuadro es ser una fiesta para los ojos»,
seguro que habría suscrito esta máxima.

En el verano de 1865, Renoir, en compañía de Sisley, tomó un
bote de vela Sena abajo hasta Le Havre, para contemplar allí las regatas
que aquellos artistas habrían de elevar pocos años más tarde a motivo
favorito de su pintura, y para pintar desde el bote el río y sus orillas,
como había hecho Daubigny por vez primera. El Salon aceptó otra
vez los envíos de Renoir, pero el año siguiente el jurado dio un vere-
dicto mucho menos favorable. Empezaba la verdadera y ardua lucha
por imponer las nuevas ideas artísticas.

Renoir pasaba ahora la mayor parte del tiempo con sus amigos en
la aldea de Marlotte, cerca de Fontainebleau. Allí los pintó en «La
hostería de la ‹Mère› Anthony», una alegre tertulia que discute sobre
el contenido del diario «L'Événement» (El Suceso), donde el joven
Zola había publicado sus famosas críticas sobre el Salon de 1866,
definiendo una obra de arte como «un trozo de naturaleza, visto por
un temperamento» (ilustración pág. 11). Una por una, las personas
que aparecen en el cuadro no se pueden identificar de forma inequí-
voca, pero entre ellos están seguramente Sisley y el pintor Jules Le-
cœur. En la pared se habían garabateado notas y caricaturas, entre las
cuales había una de Henri Murger, que en 1851 había escrito «Scènes

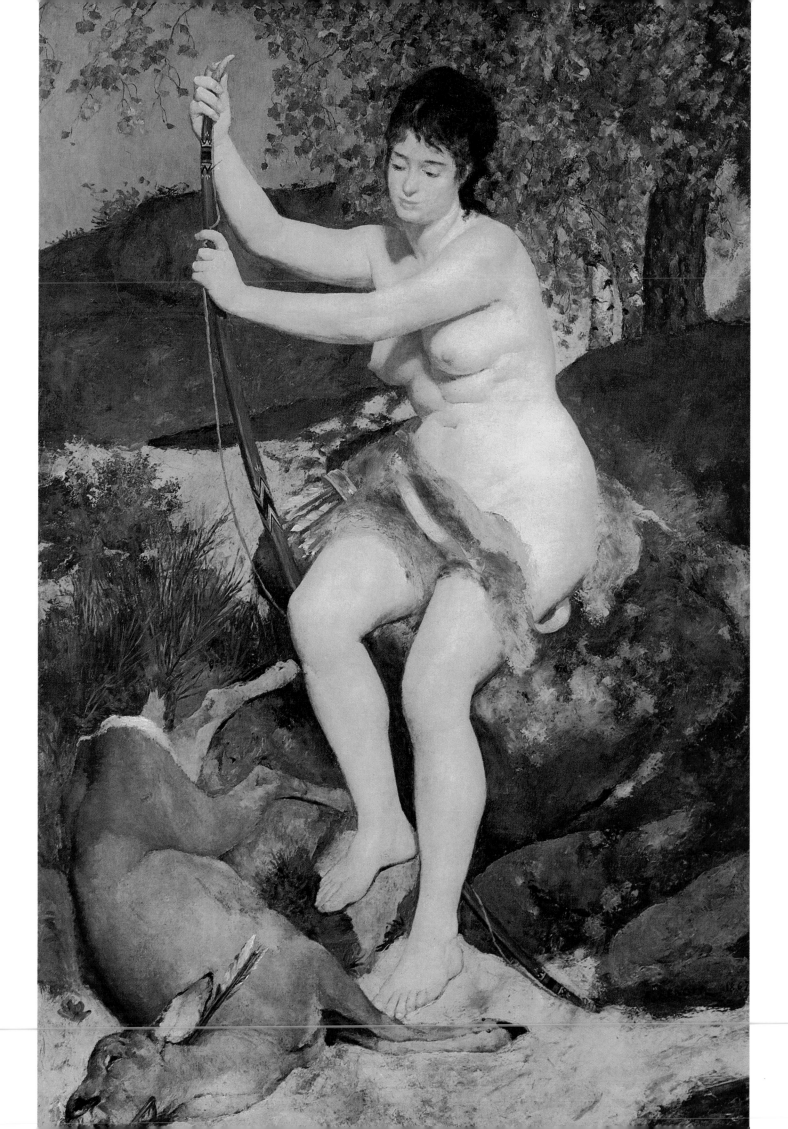

de la vie de bohème»; todos estos jóvenes pintores se sentían bohemios, pobres, animados por su misión artística, apasionados pero incomprendidos artistas. El jurado del Salon de 1867 fue especialmente severo con ellos. Rechazó un envío de Renoir, una «Diana» (ilustración pág. 13). Renoir había pintado un hermoso desnudo de mujer, fiel al modelo; no tan rudo como la bañista de Courbet, denotada 14 años antes con el calificativo de «Venus de los hotentotes», pero mucho más fresco y realista que los desnudos que, según la expresión de Zola, los pintores de modelos de entonces espolvoreaban de arroz, mimaban y hacían libidinosos.

Aquella su figura femenina desnuda la cubrió Renoir posteriormente con un delantal de cuero, un arco y un venado muerto, como una diosa de la Antigüedad; pero incluso esta concesión ante las preferencias académicas por los temas mitológicos no salvó al cuadro de la exclusión. En París tuvo lugar ese año una exposición universal, y el jurado quiso presentar a los visitantes una imagen «limpia» de la pintura francesa.

En los tres años siguientes Renoir logró colocar sus cuadros en el Salon, a pesar de que eran más modernos en la manera de pintar; un talante algo más liberal se había introducido en el jurado, en el cual

IZQUIERDA:
Lise con sombrilla, 1867
Lise à l'ombrelle
Óleo sobre lienzo, 184 × 115 cm
Essen, Museum Folkwang

DERECHA:
Retrato del pintor Frédéric Bazille, 1867
Frédéric Bazille peignant à son chevalet
Óleo sobre lienzo, 106 × 74 cm
París, Musée d'Orsay

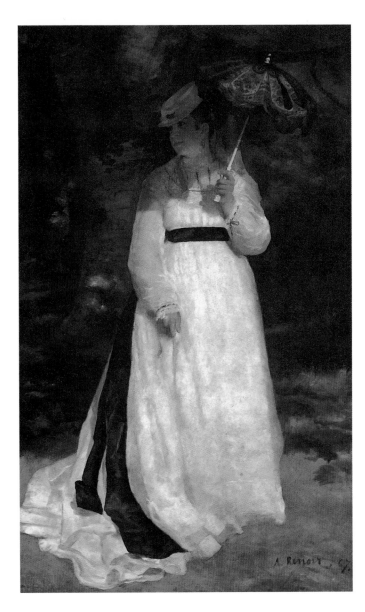

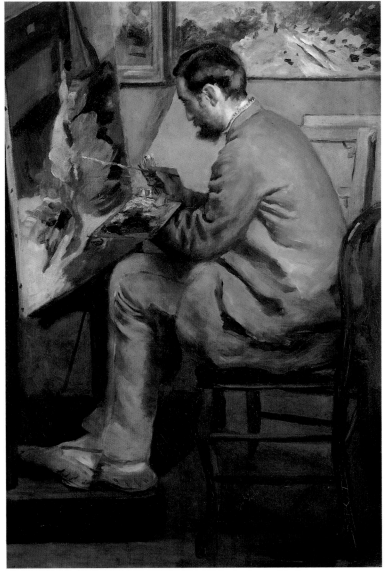

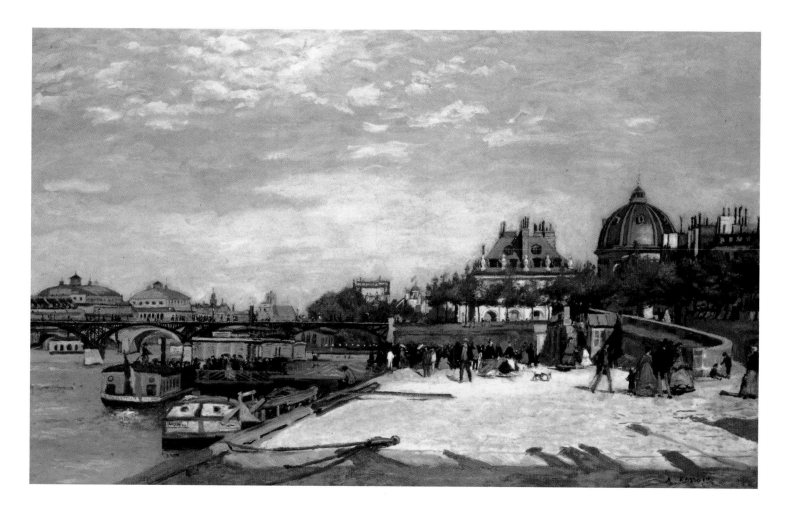

Daubigny ejercía la defensa de los jóvenes realistas. El gobierno imperial (eran los últimos años de su existencia) no podía permitirse ningún motivo de insatisfacción superflua de la burguesía.

Estos pequeños éxitos no salvaron a Renoir de la escasez material. Sus ahorros estaban agotados hacía tiempo. Su amigo Bazille, que gozaba de una situación acomodada, le procuró alojamiento en su estudio, y juntos pintaron postales para ganar algo de dinero. En el verano de 1867 Renoir plantó de nuevo el caballete en el bosque de Fontainebleau. Su modelo era esta vez Lise Tréhot, una joven de 19 años. En el verano de 1869 Renoir vivió con ella en casa de sus padres en Ville-d'Avray, a las puertas de París. Algunas veces el pintor llevaba un poco de comida a Monet a Bougival, donde éste vivía miserablemente. Renoir apenas estaba un poco mejor: «No comemos todos los días, pero aun así estoy de buen humor», escribía a Bazille. Lo que peor les parecía a Renoir y a Monet era que no podían comprar colores por falta de dinero, pues en esos meses pintaban sin parar y a menudo ante el mismo motivo en Bougival, el establecimiento de baños La Grenouillère (Charca de ranas), junto al Sena. Impresiona comprobar que los dos jóvenes pintores, en esa época de grandes apuros económicos, avanzaban juntos hacia un mundo cada vez más claro de imágenes y que tanto ellos dos como sus camaradas Sisley y Camille Pissarro, sometidos igualmente a duras condiciones de vida entonces y en los difíciles años que siguieron, jamás pintaron un cuadro del tedio o de la angustia vital, nunca la expresión de un talante acongojado o pesimista.

El «Pont des Arts» de París, 1867
Le Pont des Arts à Paris
Óleo sobre lienzo, 62 × 102 cm
Los Angeles, Norton Simon Foundation

«Monet nos invitaba de vez en cuando a comer. Y entonces nos atiborrábamos de pavo mechado, para el que había vino de Chambertin.» PIERRE-AUGUSTE RENOIR

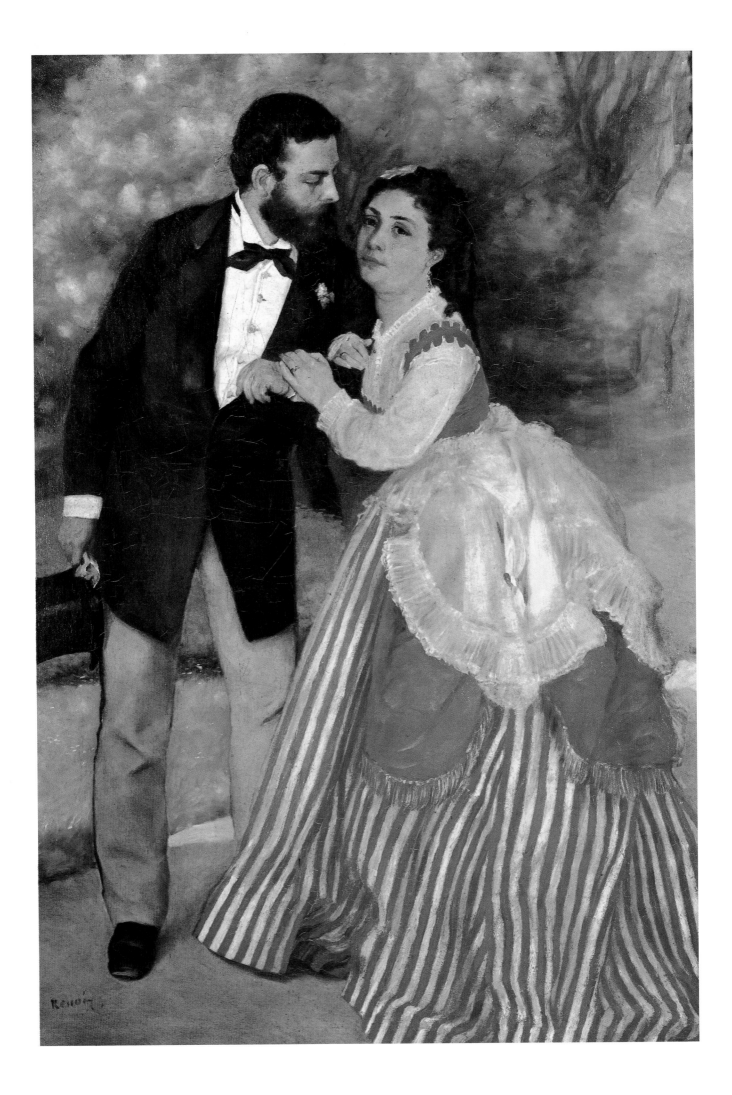

La nueva pintura
1867–1871

Los jóvenes pintores luchaban por nuevos principios artísticos. Cuando estaban en París, se encontraban al atardecer en el café Guerbois de la Grande rue de Batignolles para entablar unas discusiones con demasiada frecuencia borrascosas. Se empezó a llamarles los «pintores de Batignolles». El núcleo del grupo lo constituía Manet, y la tertulia comprendía también a los escritores y críticos de arte Zola, Théodore Duret, Zacharie Astruc, Edmond Duranty y otros. El delgado y nervioso Renoir era vivaz, inteligente y tenía sentido del humor, pero no batallador, y no se consideraba un teórico. Pintar no se le aparecía como un asunto de programas estrictos, sino un oficio hermoso, que había que ejercer con gusto y modestia. Es cierto que con sus cuadros se mostraba como uno de los más decisivos heraldos en el arte. El principio fundamental era no pintar más que lo que se veía, y reflejar lo visto de la manera más fiel posible. Los pintores de Barbizon, el pintor de campesinos Jean-François Millet y Courbet habían empezado así. Pero a sus cuadros, pintados en su mayor parte en el estudio, les faltaba la claridad que podía admirarse en los objetos afuera, a la luz del sol. En el esfuerzo por reflejar la naturaleza cada vez más verazmente, los pintores topaban con el problema de las sombras de color. Un examen más atento descubriría la riqueza de los tonos también en las sombras, donde predominaba del azul. Esto sólo se podía captar exactamente ante el objeto mismo, y por ello Renoir y Monet trabajaban al aire libre. Veían cómo los objetos cambiaban de tonalidad según la luz y reflejos de color que caían sobre ellos desde el entorno. Veían cómo el centelleo del aire quitaba a los objetos sus contornos sólidos, y que no podía percibirse todo con la misma nitidez.

Descubrieron esto sobre todo en objetos que se adaptaban a esta forma de contemplación: en el follaje y en las flores, en el agua, en las nubes y en el humo, en los botes, en los vaporosos vestidos femeninos y en las delicadas sombrillas con su color, en las personas moviéndose de aquí para allá libremente. Abominaban de toda norma rígida y de todo lo tradicional; buscaban la belleza en la vida de sus semejantes – en que ésta corría con más frescor – en el círculo íntimo de la familia, en el paseo y el juego, y donde había algo nuevo que experimentar: en el deporte o en las condiciones de existencia, que cambiaban con tanta rapidez, de la gran ciudad.

Desnudo femenino de pie
Nu féminin debout
Dibujo a lápiz
Ottawa, National Gallery of Canada

El matrimonio Sisley, 1868
Les Fiancés
Óleo sobre lienzo, 105 × 75 cm
Colonia, Wallraf-Richartz Museum

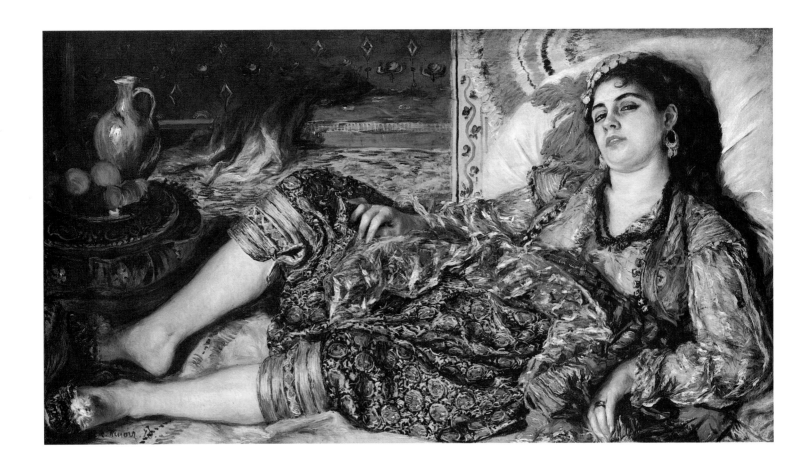

Odalisca (Mujer de Argel), 1870
Odalisque (Femme d'Alger)
Óleo sobre lienzo, 69 × 123 cm
Washington, National Gallery of Art

«Velázquez me entusiasma: esa pintura respira la alegría con que el artista la ha pintado... Cuando puedo imitar la pasión con que un pintor ha creado, comparto su propio gusto.»
PIERRE-AUGUSTE RENOIR

La primera obra maestra de Renoir es «Lise con sombrilla», de 1867, que pudo verse en la primavera del año siguiente en el Salon (ilustración pág. 14). Era una figura de pie, de tamaño natural, como si se tratara de un retrato oficial, y representaba a su joven amiga. «El conjunto es tan natural y con una observación tan exacta, que lo encontrarán mal hecho, pues están acostumbrados a imaginarse la naturaleza en colores convencionales», escribió W. Bürger-Thoré, y Astruc llamó a Lise «la hija del pueblo con todo su carácter parisino». Tres años después, Renoir tomó a Lise como modelo para «La odalisca» (ilustración superior), un trabajo lleno de efectos de la denominada pintura oriental, entonces en boga tras «Las argelinas» de Delacroix. Solamente a mitad de tamaño natural pintó Renoir al matrimonio Sisley (ilustración de pág. 16). La mirada y el vestido de la mujer la convierten claramente en la figura principal. Las líneas y las superficies de color del cuadro están bien sopesadas y manifiestan una cuidadosa observancia de las leyes de la composición, que Renoir había estudiado en muchas obras maestras del Louvre. Para ello, el juego de los reflejos de la luz y el color es aquí más débil que en «Lise con sombrilla», y menor la fusión de las figuras con su entorno natural. Esto era más notorio en paisajes de amplios espacios. A la vez pintada con cierta desenvoltura y compuesta con sólida geometría, es la vista de una parte del corazón de París: la Academia de las Artes, el embarcadero de los vapores y el moderno puente de hierro «Pont des Arts» (ilustración pág. 15).

El trabajo conjunto de Monet y Renoir encontró sus más bellos ejemplos en los cuadros de La Grenouillère. Tres cuadros de Monet y tres de Renoir (ilustración de la derecha) nos dan cuenta de ello, y no

es fácil distinguir la autoría. La gente en la orilla o en el puente, las casetas de baño, los bañistas o los botes de remos, pero sobre todo el agua que riela, reflejando los muchos colores, fueron repartidos con una pincelada airosa y como en esbozo. A los cuadros les falta una composición en el sentido usual, son turbulentos como una muchedumbre que se divierte.

El concepto favorito de las discusiones en el café Guerbois, impresión de la naturaleza, tiene aquí su aplicación plástica. Si uno había tomado la decisión de pintar tal escena y no el baño de Diana, entonces había que abordar el nuevo tema con medios nuevos, y la experimentación de nuevas maneras de modelar empujaba a su vez a motivos apropiados. La impresión causada por un momento cualquiera, pero que fuera atractivo, debía ser representada rápidamente y como si se hubiera encontrado al azar. Allí donde todo estuviera en movimiento y la luz cambiara continuamente, había que captar la impresión de lo fugaz, con colores cuyo poder luminoso traía algo del día veraniego a la habitación. En estos cuadros nació lo que cinco años más tarde recibiría su nombre: el impresionismo.

«Una mañana se nos acabó a todos el negro y nació el impresionismo.»
PIERRE-AUGUSTE RENOIR

En «La Grenouillère», 1869
La Grenouillère
Óleo sobre lienzo, 66 × 81 cm
Estocolmo, Nationalmuseum

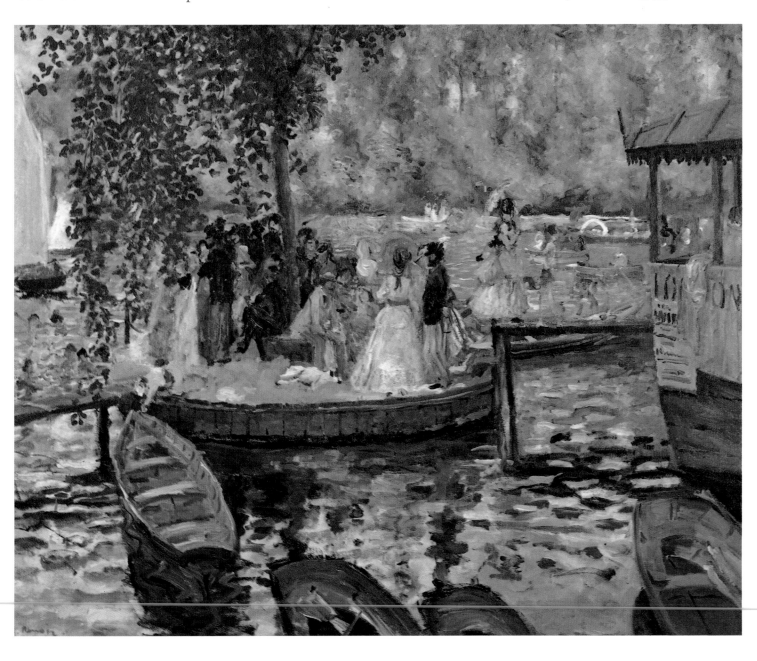

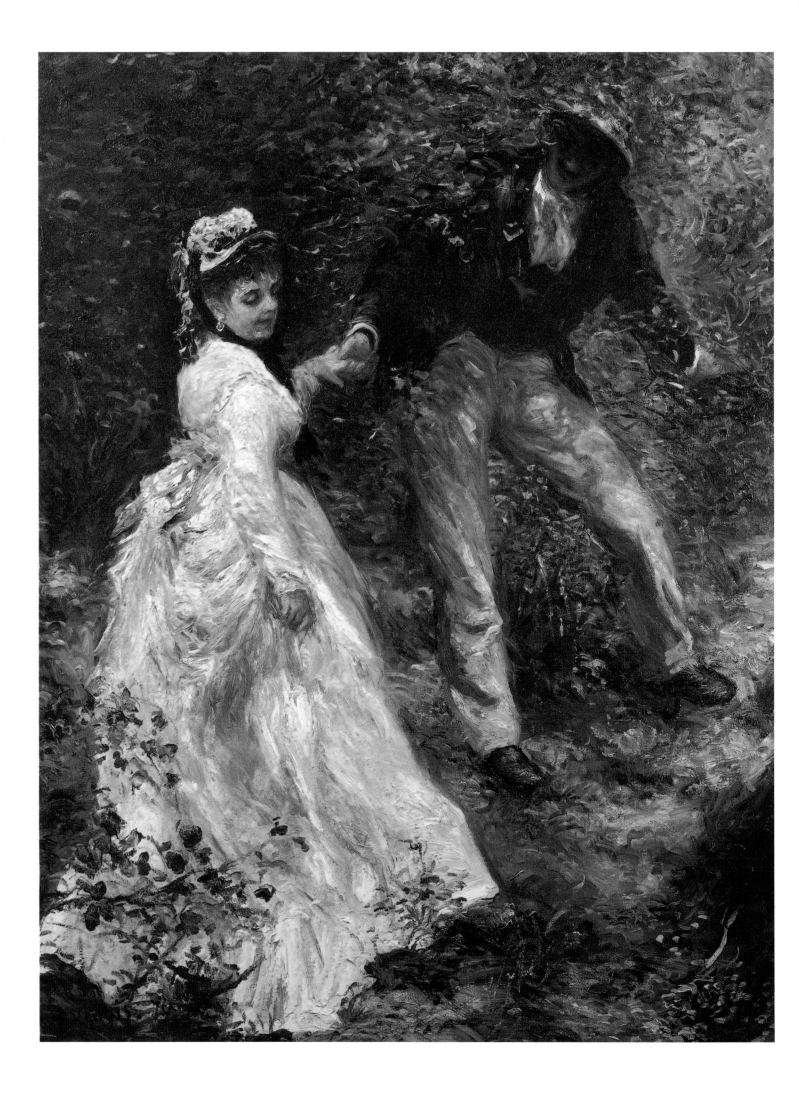

El gran decenio del impresionismo 1872–1883

En el Salon de la primavera de 1870 Renoir estuvo representado, juntamente con casi todos sus amigos. Pero en julio estalló la guerra con Prusia y sus aliados. Renoir tuvo que ir a un regimiento de artillería. Napoleón III y sus ejércitos fueron derrotados y Francia se convirtió en república. En la primavera de 1871 se levantaron en París obreros, artesanos y también muchos intelectuales y artistas, y proclamaron la Comuna como gobierno revolucionario. Este primer intento de un nuevo Estado fue ahogado en sangre. Renoir apenas si tuvo alguna noticia de los dramáticos sucesos. Pero aquella contraposición, salida a la luz con tal crudeza, entre burguesía y proletariado, cambió de forma duradera la situación y el clima espiritual. Aquello influyó directa e indirectamente también sobre la evolución posterior de Renoir y en general del nuevo arte.

Cuando Renoir envió otra vez algo al Salon, el año 1872, su cuadro, «Parisinas en traje argelino» (Tokio, Museo Nacional de Arte Occidental), una aproximación a Delacroix, fue rechazado. La gran burguesía, tras las experiencias del año revolucionario, miraba con redoblada desconfianza todo género de innovaciones. Incluso en los años que siguieron esto no cambió. Pero en esta época, en que la crítica oficial combatía, injuriaba y ridiculizaba el arte nuevo, y en que personas que, como Renoir, procedían de familias sin medios económicos y tenían que sufrir todavía períodos de dura necesidad, los pintores entre treinta y cuarenta años constituyeron definitivamente un grupo, una asociación artística de lucha que desarrolló completamente su estilo propio y nuevo y lo hizo expanderse en toda su riqueza. En estos años se originaron las obras más maduras del impresionismo francés, y Renoir desplegó muy en particular toda la magia de su pintura y la fructífera exuberancia de su fantasía y su capacidad de trabajo. Frente a las obras todavía algo inseguras, dependientes de pintores más viejos, que Renoir había hecho en los años sesenta y frente a la limitación en los motivos y cierta monotonía de variaciones interminables en que caería al final de los ochenta, las obras entre 1872 y 1883 nos lo muestran en la cima de su potencia. Casi cada uno de sus cuadros hay que disfrutarlo como una obra maestra, grata de otra manera.

La época inmediatamente posterior a la perdida guerra y a la

«Hoy día se quiere explicar todo. Pero si se pudiera explicar un cuadro, no sería una obra de arte. ¿Debo decirle a Vd. qué cualidades constituyen a mi juicio el verdadero arte? Debe ser indescriptible e inimitable... La obra de arte debe cautivar al observador, envolverle, arrastrarle. En ella comunica el artista su pasión; es la corriente que emite y por la que incluye al observador en ella.»
PIERRE-AUGUSTE RENOIR

El paseo, 1870
La Promenade
Óleo sobre lienzo, 80 × 64 cm
Gran Bretaña, British Rail Pension Fund

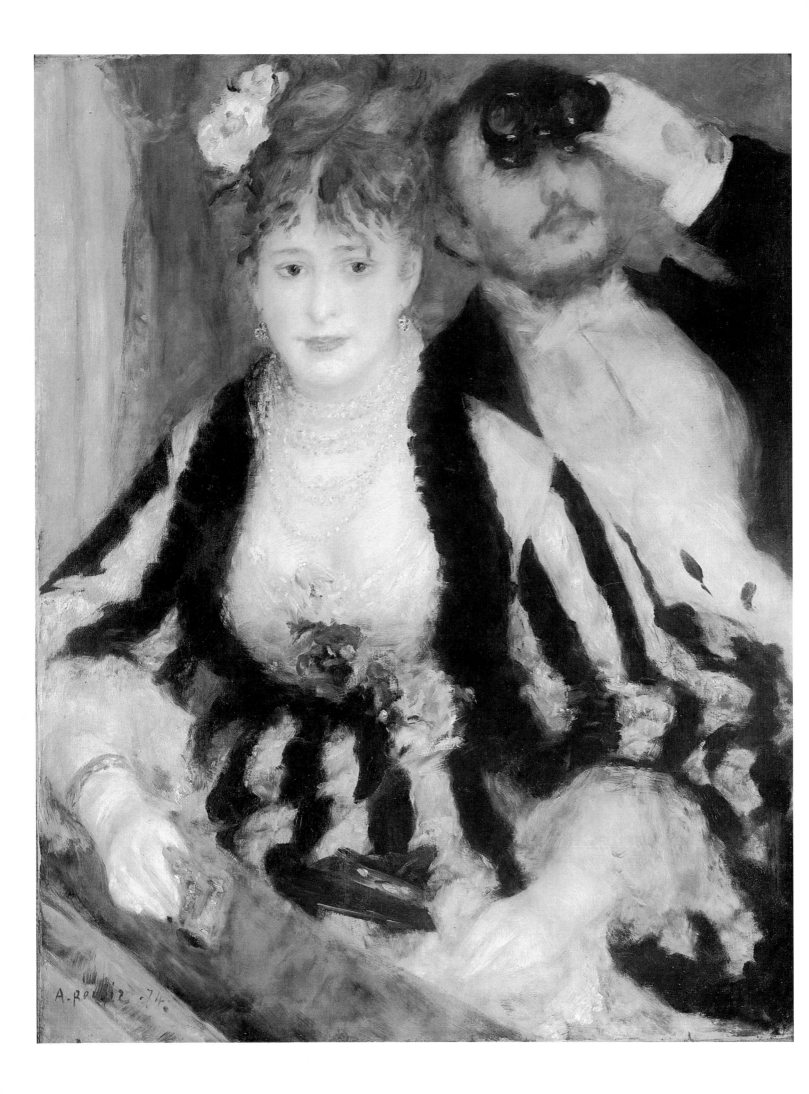

Comuna fue sorprendentemente de una gran prosperidad económica en Francia. La economía floreció, incluso los precios de los cuadros aumentaron, y hasta en algunos casos se vendieron pinturas de impresionistas por sumas de dinero inesperadamente elevadas. El hombre por cuyas manos pasó buena parte de ese dinero y que contribuyó en gran medida a los primeros éxitos de los pintores de Batignolles fue Paul Durand-Ruel. Había sucedido a su padre en un negocio de arte en 1862, y con su olfato para el arte y con su habilidad luchó por el reconocimiento público de los pintores de Barbizon. Empezó a hacer buenos negocios con la venta de sus cuadros. Demostró tener instinto para apreciar la calidad de aquella pintura, y además mucha valentía. Acogió a los pintores rechazados por la crítica oficial y durante años compró sus cuadros pacientemente, pese a que debió esperar al futuro para obtener beneficios. En 1870 había conocido en Londres a Pissarro y a Monet, que habían huído allí durante la guerra, y también había descubierto en 1873 a Renoir. Ciertamente no pagaba mucho por los casi invendibles cuadros de aquellos jóvenes rebeldes, pero para un hombre en la situación de Renoir incluso la más mínima venta era algo importante.

La señora Monet leyendo, 1872
Madame Monet lisant «Le Figaro»
Óleo sobre lienzo, 54 × 72 cm
Lisboa, Museu Calouste Gulbenkian

IZQUIERDA:
El palco, 1874
La Loge
Óleo sobre lienzo, 80 × 63.5 cm
Londres, Courtauld Institute Galleries

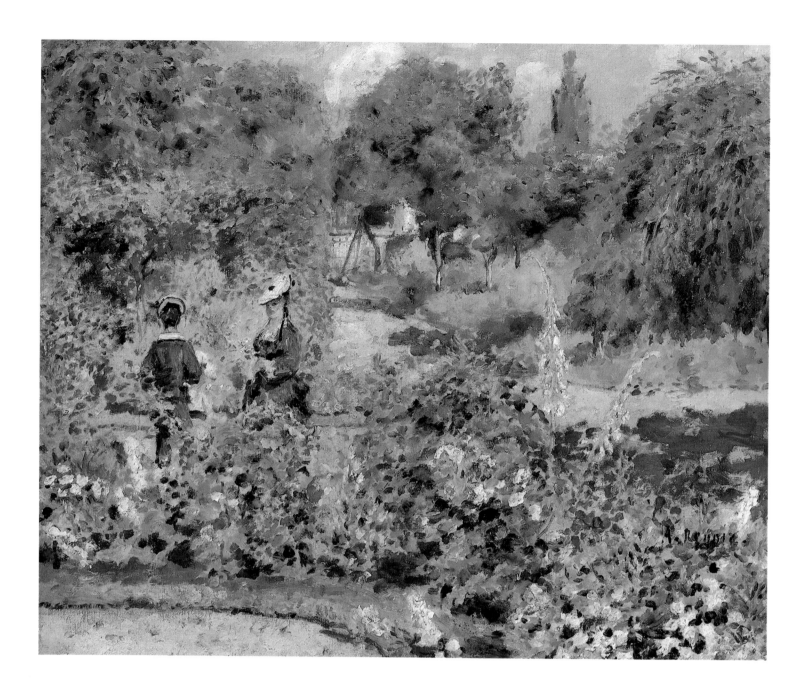

Jardín en Fontenay, 1874
Jardin à Fontenay
Óleo sobre lienzo, 51 × 62 cm
Winterthur, Colección Oskar Reinhart

El año 1873, sin embargo, Durand-Ruel se vio obligado a restringir la ayuda que prestaba a Renoir y a sus amigos. Una grave crisis económica había azotado al país y había llevado a su negocio de arte a una situación muy delicada. Los pintores mismos debieron hacer algo para mostrar sus cuadros y ofrecerlos a la venta. Formaron juntos una «Société anonyme coopérative», y el 15 de abril de 1874, en los locales recién desalojados del fotógrafo Nadar, en el boulevard des Capucines, abrieron su propia exposición. Renoir estaba representado con seis pinturas y un pastel. El 25 de abril, el crítico Louis Leroy publicó en el periódico satírico «Charivari», en el cual habían aparecido las litografías de Daumier durante cuarenta años, una crítica de la «exposición de los impresionistas». En un tono mordaz e irónico se censuraban de esta «horripilante exposición» la flojedad del dibujo, el garabateo de los colores, la omisión de muchos detalles y la ejecución descuidada de la pintura. Se añadía que el ideal de los nuevos pintores era claramente la impresión.

La «nueva escuela» ya tenía en circulación su mote. También

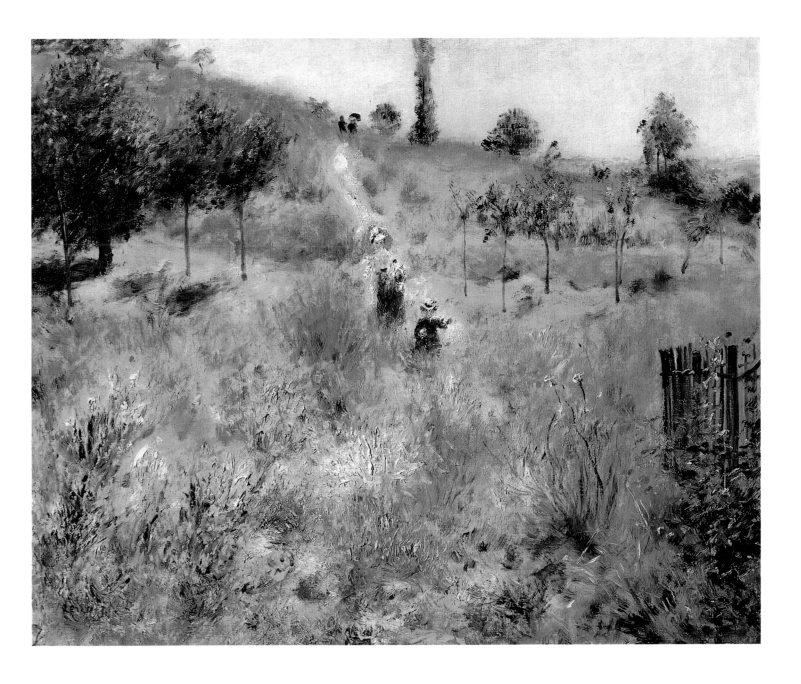

otros críticos tomaron el concepto de «impresionistas», puesto que el intento de reflejar impresiones vivas era ya desde hacía años una tendencia comentada de los jóvenes pintores. La muestra no mejoró la situación de quienes participaron en ella. Insensatamente o de manera cómica, la gente se refería a los cuadros como a absurdos emborronamientos y declaraciones de guerra a la belleza. Pero ellos se mantuvieron en sus trece. Monet encontró una nueva vivienda en Argenteuil, junto al Sena, y allí, al aire libre, pintaron, además, Renoir y Manet buena parte de sus cuadros más alegres. Un vecino – ingeniero y constructor de barcos – poseía varios botes de vela y también pintaba. Era un compañero rico y no sólo navegaba con Renoir y Monet, sino que les compraba también algunos cuadros. Se llamaba Gustave Caillebotte, y al morir, en 1893, legó al Estado francés seis cuadros fundamentales de Renoir de los años 1875–76, entre ellos «Torso de mujer al sol» y «Le Moulin de la Galette».

Poco antes Renoir había conocido al escritor Théodore Duret, que en 1878 había de dar la primera explicación algo detallada de las

Sendero en cuesta entre la hierba (Verano), hacia 1874
Chemin montant dans la verdure (L'Eté)
Óleo sobre lienzo, 59 × 74 cm
París, Musée d'Orsay

intenciones y éxitos de los pintores impresionistas y que al principio había aparecido también como comprador. Adquirió, entre otros cuadros, «Lise con sombrilla» por 1200 francos, cantidad con la que Renoir pudo montarse un estudio mejor. Pero eran siempre alegrías poco duraderas. La sociedad de artistas tuvo que ser disuelta con pérdidas.

En abril de 1876 los impresionistas expusieron juntos por segunda vez, en esta ocasión en la galería Durand-Ruel de la rue Le Peletier. Renoir estaba representado con quince cuadros, de los cuales seis pertenecían ya a Victor Chocquet, un nuevo amigo de su arte. El influyente crítico Albert Wolff escribió en el «Figaro»: «Cinco o seis locos... se han encontrado aquí, obcecados por su aspiración de exponer sus obras. Mucha gente se destornilla de risa por estas chapuzas...». Pero también había partidarios de los impresionistas. El escritor realista Edmond Duranty publicó un folleto, «La nueva pintura», y defendió la representación de la vida actual, cotidiana, la

Conversando con el jardinero, hacia 1875
En conversation avec le jardinier
Óleo sobre lienzo, 54 × 65 cm
Washington, National Gallery

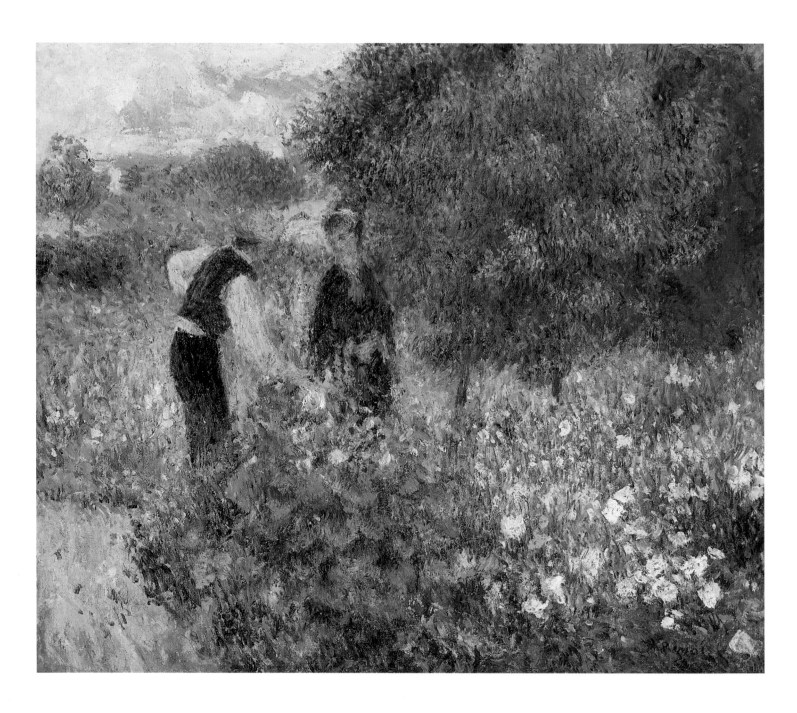

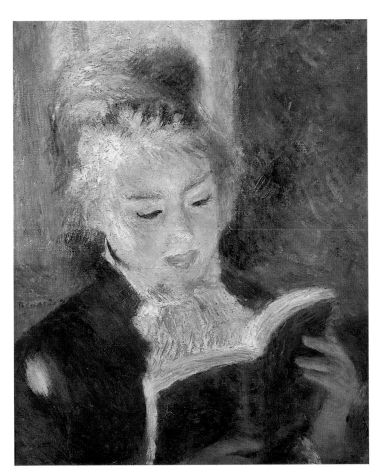 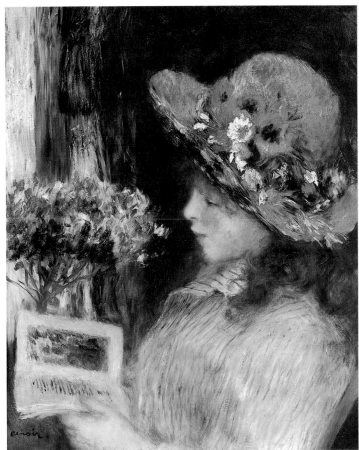

pintura al aire libre y la captación del momento. Renoir conoció al editor de Zola, Georges Charpentier, quien le encargó un retrato de su mujer con sus hijos, así como unos murales. Gracias a ello pudo alquilar una casa en Montmartre y utilizar como estudio al aire libre un jardín descuidado que tenía.

En abril del año siguiente, es decir, 1877, los impresionistas expusieron por tercera vez, y por primera vez se llamaron a sí mismos con este mote. Caillebotte les alquiló un par de salas en la rue Le Peletier; él y Renoir llevaron el peso de los preparativos. Renoir presentó más de veinte pinturas, entre ellas «La mecedora» y «Le Moulin de la Galette». Chocquet discutió con los visitantes de la exposición, y un nuevo amigo de Renoir, Georges Rivière, editó una pequeña revista, «Impressioniste, journal d'art», en defensa de la nueva pintura. Pero una vez más los críticos de los periódicos más importantes se burlaron y nadie compró.

Al año siguiente Renoir se resignó y envió al Salon un cuadro discreto. Su «Taza de chocolate», un atractivo retrato de mujer, fue aceptado. Aquel proceder de Renoir, como él mismo dijo, se debía meramente a un propósito comercial. Casi todos los amantes del arte compraban un cuadro de un pintor sólo si había expuesto en el Salon. Con este cuadro, Renoir no traicionó por entero sus ideales, ni tampoco con el cuadro de la señora Charpentier y sus hijos, que presentó en el Salon de 1879. Aquello le abrió el paso definitivo al reconocimiento público. Por medio de Charpentier tuvo la oportunidad de hacer una exposición propia con pasteles, y encontró nuevos valedo-

IZQUIERDA:
Mujer leyendo, hacia 1875–76
Femme en train de lire
Óleo sobre lienzo, 47 × 38 cm
París, Musée d'Orsay

DERECHA:
Jovencita leyendo, 1886
Jeune fille en train de lire
Óleo sobre lienzo, 55 × 46 cm
Frankfurt am Main, Städelsches Kunstinstitut und Städtische Galerie

«Mi preocupación fue siempre pintar seres humanos como frutos. El más grande de los pintores modernos, Corot ¿son acaso sus mujeres «Pensadoras»?
PIERRE-AUGUSTE RENOIR

«Yo me pongo ante mi objeto tal como yo lo quiero. Entonces empiezo y pinto como un niño. Me gustaría que un rojo sonara como el tañido de una campana. Si no lo consigo la primera vez, tomo más rojo y otros colores, hasta que lo tengo. No soy más listo. No tengo reglas ni métodos. Cualquiera puede probar el material que uso o verme mientras pinto: se dará cuenta de que no tengo secretos.»

PIERRE-AUGUSTE RENOIR

La primera salida, hacia 1875–76
Première Sortie
Óleo sobre lienzo, 63.5 × 50 cm
Londres, National Gallery

res, en especial el diplomático Paul Bérard, en cuya finca Wargemont, cerca de Berneval, en Normandía, el pintor vivió y trabajó varias veces en los años siguientes. Renoir no presentó nada a las exposiciones de los impresionistas de los años 1879, 1880 y 1881. Entre él y sus viejos camaradas había desacuerdos, que en parte quizá tenían que ver también con la política. Él detestaba el «anarquismo» de algunos pintores como Jean François Raffaëlli y Armand Guillaumin, y tampoco compartía las ideas socialistas de Pissarro. No hace falta decirlo, igualmente se encontraba muy distante del odio al público que manifestaba el desilusionado Edgar Degas.

En 1881 las ventas que había hecho le permitieron por primera vez viajar un poco. En marzo fue a Argel, cuyo sol ardiente y riqueza de colores le cautivaron como cincuenta años lo habían hecho con su maestro Delacroix. En el otoño e invierno que siguieron visitó Venecia (ilustraciones las págs. 56 y 57), cuya luz y agua le encantaron; en Roma le impresionó la fuerza del estilo en los frescos de Rafael, y durante su estancia en Nápoles las delicadas y a un tiempo enérgicas pinturas murales de las casas de Pompeya le recordaron los cuadros de Corot. Ya en Sicilia, hizo en Palermo un retrato a su admirado Richard Wagner, el cual, por supuesto, le trató con impaciencia. Una pulmonía que le cogió cuando visitaba a su amigo Paul Cézanne en la Provenza la pudo curar con una nueva estancia en el cálido Argel.

Entretanto, en abril de 1881 pudieron verse veinticinco cuadros suyos en la séptima exposición del «Grupo de artistas independientes realistas e impresionistas». Entre estos cuadros estaba «La comida de los remeros» y vistas de Venecia. Pero no había abandonado sus reservas hacia los «independientes»; hizo identificar sus cuadros expresamente como presentados por su agente Durand-Ruel, no por él mismo. Durand-Ruel, que tenía que combatir duro contra las consecuencias de otra crisis económica, necesitaba esa exposición, y de hecho empezaron a imponerse también en círculos más amplios las nuevas concepciones de la pintura. Renoir podía, por su parte, exponer tranquilamente en el Salon, cosa que hizo todos los años desde 1878 a 1883, y de esta manera «liberarse del tinte revolucionario» que – como él decía – le espantaba. En abril de 1883 organizó Durand-Ruel en su nueva galería del boulevard de la Madeleine una exposición monográfica de Renoir. En los últimos días de otoño de ese mismo año Renoir pintó en Guernesey, la isla inglesa del canal de la Mancha, y en invierno viajó con Monet a Génova y a la costa de la Provenza, a L'Estaque, para ver a Cézanne. Desde entonces estaba fuera de París todos los años algún tiempo, tanto en verano como en invierno; mucho en la costa de Normandía o de Bretaña, mucho en la Costa Azul y con frecuencia en Essoyes, en la Borgoña, la patria de Aline Charigot, una pequeña y encantadora modelo con la que contrajo matrimonio en 1890.

En su pintura se notaban en 1884–85 nuevos elementos, que representan un corte en la evolución de su arte y que por ello han de tratarse aparte. Ante todo procede hablar de la rica y grata producción del período cuyos datos biográficos acaban de perfilarse: el período del triunfo del impresionismo.

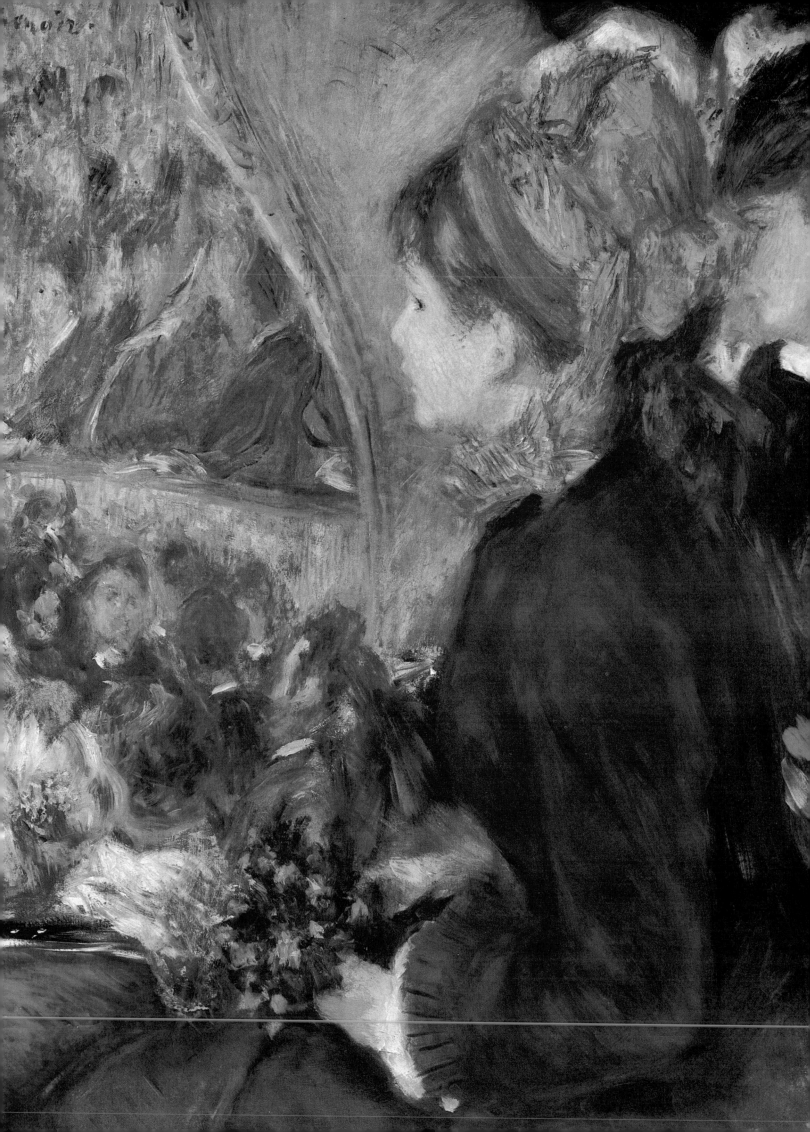

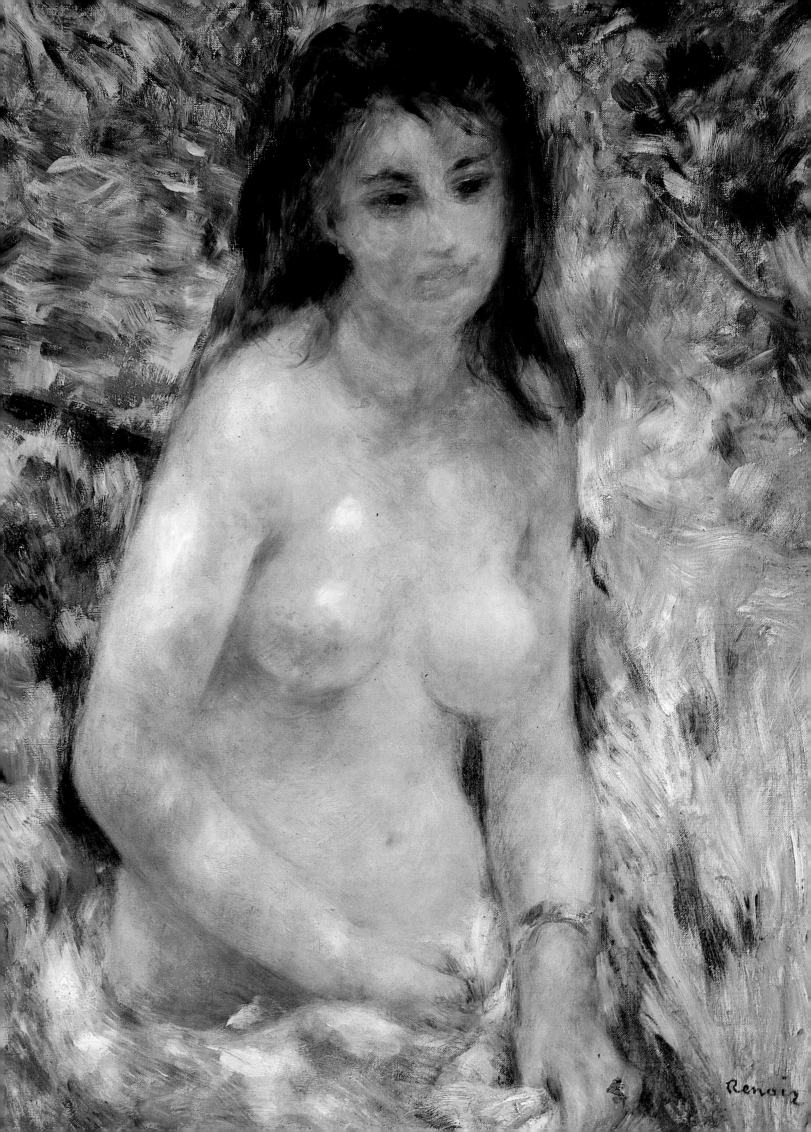

Obras maestras del «impresionismo» realista

Renoir pintaba la realidad tal como la veía y la afirmaba: el gusto por la vida de la gente acomodada, en cuyas simpatías debía confiar para poder existir como pintor, y las alegrías de la bohemia pequeño burguesa, a la que él pertenecía y que aparecía civilizada, en modo alguno revoltosa ni trágica. Su pintura no captaba toda la verdad social, y a pesar de ello la llamamos realista, porque surgió en un encuentro honesto con la realidad, iluminando en ella nuevas páginas, objetivamente existentes, y porque ayudó a los hombres a percibirse y afirmarse de una manera nueva en su existencia normal y no en último lugar en su sensibilidad. Rasgos importantes en la vida de los hombres, y no sólo de aquellos años, llegaron a ser por primera vez estéticamente conocidos.

Los cuadros de Renoir ponen de relieve especialmente varios conjuntos de temas: los retratos y las figuras individuales tomadas casi como retratos, el baile, el teatro y la sociabilidad, las excursiones al campo, el ajetreo en las calles de la gran ciudad y el paisaje natural. Las pinturas de Renoir, como sus representaciones humanas en general, le señalan como particularmente capacitado para reflejar el encanto femenino, más aún: para captar la escala polícroma de la magia sugestiva que puede emanar de una mujer. Expresó la gracia de la belleza de la mujer cada vez con mayor maestría, e hizo así posible que quien contemplara sus cuadros sintiera una grata vivencia semejante. Ciertamente es un campo reducido del ser humano, el que Renoir captó pictóricamente, ya que no hay en él mujer alguna, encolerizada, fea o vieja; no encontramos en su producción caracteres profundos o problemáticos, y todos los varones reciben en sus cuadros cierto aire femenino, suave. Pero la sonrisa de la felicidad, la dulzura burbujeante del enamoramiento, el gusto por la vida, despreocupado y reconfortante, eso nadie lo ha sabido reflejar en los rostros y en las actitudes de sus figuras como el Renoir formado junto a los maestros galantes del Rococó.

En su época había muchos «pintores de señoras», técnicos versados del oficio pictórico y aduladores complacientes del gusto gran burgués. Hacían de toda esposa de banquero una princesa del Renacimiento o una seductora llena de atractivo. Pintaban costosos vestidos o aposentos y rostros de una bondad sin alma, vulgar y algo morbosa. Renoir no fue siempre del todo contrario al peligro de la superficiali-

Mujer desnuda al sol
Nu féminin assis
Carboncillo
Nueva York, colección privada

«¡No intente Vd. explicar al señor Renoir que el torso de una mujer no es un amasijo de carne en descomposición con motas verdes y violetas que denotan el estado de completa putrefacción de un cadáver! Y ese conjunto de cosas vulgares se expone públicamente sin pensar en las fatales consecuencias que algo así puede acarrear sobre sí mismo.»

ALBERT WOLFF en «Le Figaro», 1876

Torso de mujer al sol, hacia 1875–76
Etude: Torse, effet de soleil
Óleo sobre lienzo, 81 × 64.8 cm
París, Musée d'Orsay

Mujer en mecedora
Femme dans un fauteuil à bascule
Lápiz y carbón
Chicago, Art Institute

«Para mí, un cuadro debe ser algo amable, alegre y bonito, sí, bonito. Ya hay en la vida suficientes cosas molestas como para que fabriquemos todavía más.»
PIERRE-AUGUSTE RENOIR

Niña con regadera, 1876
Petite fille à l'arrosoir
Óleo sobre lienzo, 100.4 × 73.4 cm
Washington, National Gallery of Art

dad en retratos con los que tenía que ganarse el sustento. Podía, sin duda, pintar de manera brillante un tornasolado terciopelo o tafetán de seda, pero en conjunto, y sobre todo cuando actuaba con el corazón, su ingenuidad y su naturalidad le resguardaban del falso relumbrón del gusto momentáneo. Observación de la realidad en lugar de pose estudiada y alabanza de la fresca belleza de sencillas y no maleadas personas humanas: he ahí lo que caracteriza sus cuadros.

Sus mejores retratos son los que hizo de personas con quienes tenía una relación. Una y otra vez pintó a su amigo Monet y a su mujer Camille. Vaporosa y como un esbozo es la señora Monet cubierta con un vestido de casa de color azul claro, que lee el «Figaro» tendida en un canapé tapizado en blanco (ilustración pág. 23). Sólo los oscuros cabellos y ojos sobresalen entre la espuma de colores claros de verano. A los impresionistas les gustaba reflejar a sus modelos en una atmósfera privada, íntima, en una postura no buscada y no precisamente para mostrar a un observador ajeno. Por la proximidad vital y por la naturaleza de tales motivos, abandonaron los hábitos de la composición pictórica clásica, bien equilibrada, y acentuaron con asimetrías lo casual y lo momentáneo del instante apresado.

Tal manera de concebir la pintura es incluso evidente cuando Renoir debía tener en cuenta la necesidad de representar a la retratada. Fue el caso sobre todo del retrato de madame Charpentier, la mujer del editor, y sus hijas (ilustración págs. 42–43). La distinguida e inteligente dama es llevada al cuadro en trabajado descuido, junto a sus dulces hijas, relimpios, que parecen muñecas, pero que tienen una postura y una expresión de rostro que no desdicen del atractivo de lo infantil y lo despreocupado. La pirámide de figuras desplazada oblicuamente en la habitación, pirámide a la que también pertenece el perro de San Bernardo, convierte en extravagante un esquema clásico de composición; la superficie vacía, sorprendentemente grande, de la parte delantera, por medio de la cual se logra una tensión de asimetría al distribuir el cuadro, revela, lo mismo que el gran biombo con corladura y pavos reales, la predilección de la estética moderna de entonces por el arte japonés con sus caprichosos efectos decorativos.

Por lo demás, Renoir no participó en el «japonismo», pero aquí, al querer reflejar la disposición de la estancia de aquella casa, no podía evitarlo. Unió el brillo del biombo con la riqueza de colores de las flores, de las cortinas, el forro del sofá y las ropitas infantiles hasta una refinada naturaleza muerta llena de gusto, en la que se incrustaron el contraste blanquinegro del vestido de la mujer y de la piel del perro como acentos predominantes. En Renoir ni el blanco ni el negro son nunca colores muertos o invariables. Al contrario, sabía proporcionar al negro, frecuente en el vestido contemporáneo, una vida maravillosa, intentando obtenerlo muchas veces con una mezcla de rojo y azul. Es más, recurriendo a un dicho de Tintoretto, llamaba al negro el rey de los colores.

Las niñas son lo más natural en el retrato de los Charpentier. Renoir creó en aquellos años muchos cuadros de niños: poseía una fina sensibilidad para la frescura de la piel infantil – frescura como la de las flores – para la pureza y bondad soñadoras en los ojos de los

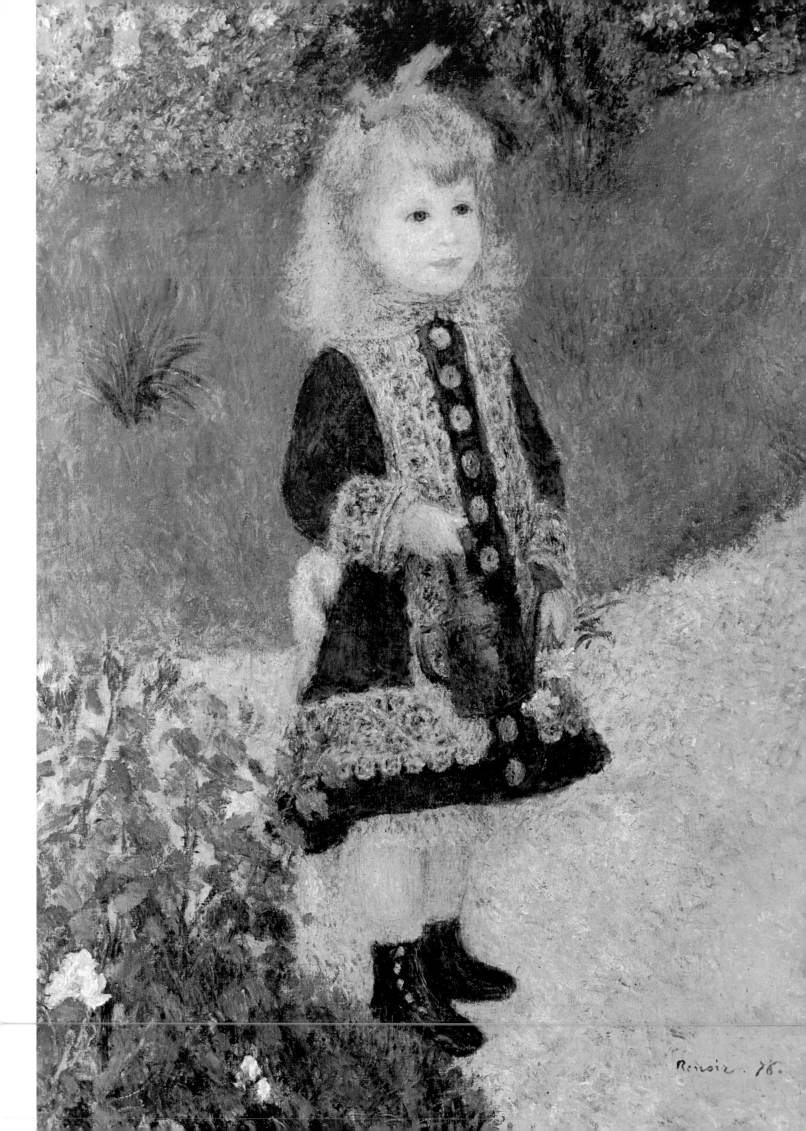

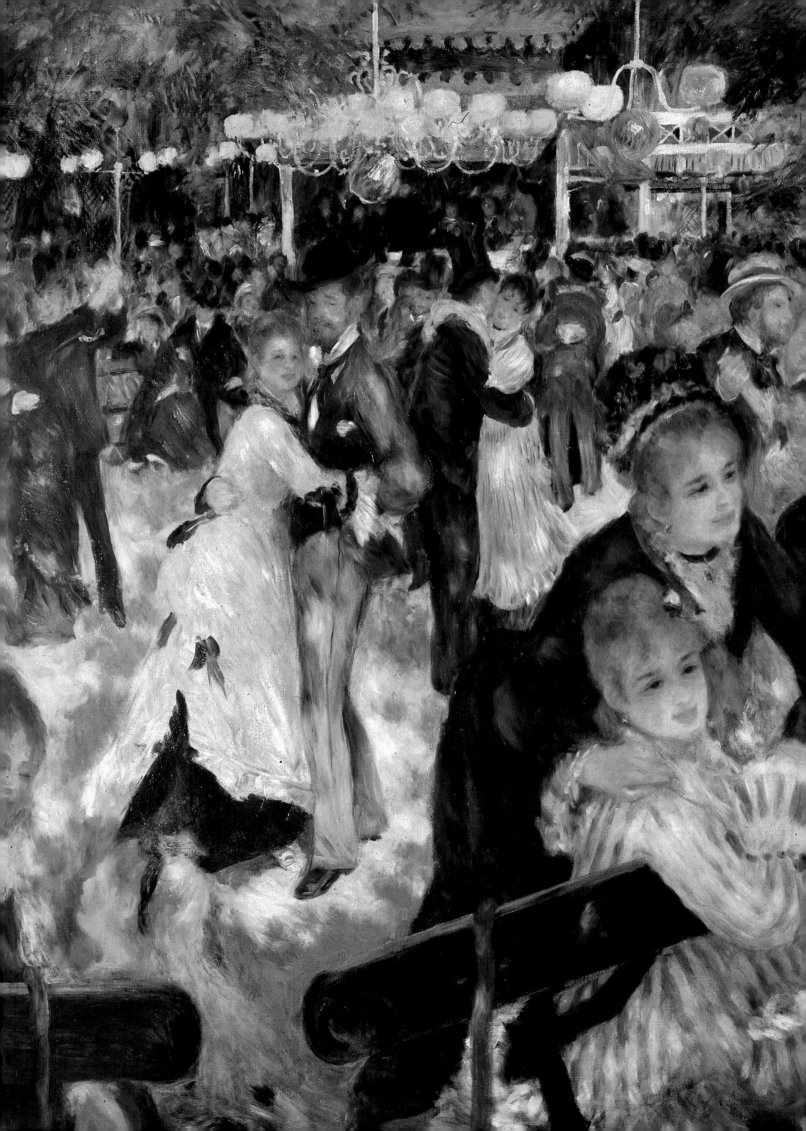

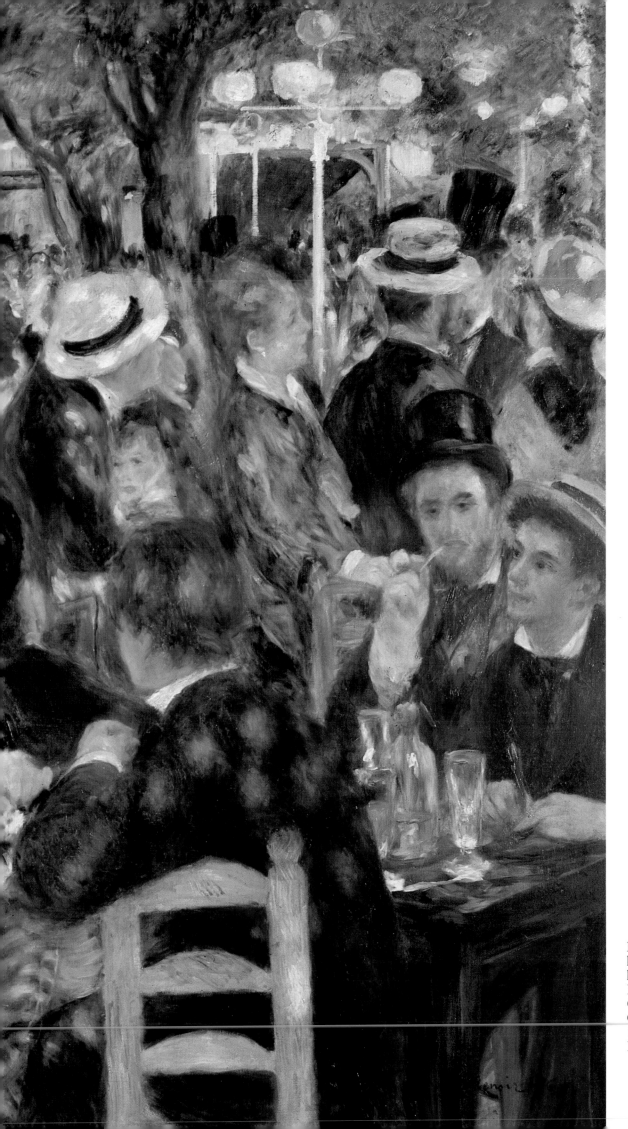

En el «Moulin de la Ga-
lette» (Baile en el «Mou-
lin de la Galette»), 1876
Le Bal du Moulin de la
Galette
Óleo sobre lienzo,
131 × 175 cm
París, Musée d'Orsay

El columpio, 1876
La Balançoire
Óleo sobre lienzo, 92 × 73 cm
París, Musée d'Orsay

niños, pero también para el caprichoso aplomo que suelen tener algunas damitas, no sólo entre las hijas de los parisinos.

A los retratos que Renoir pintaba a sus amigos o según encargos, hay que asociar un elevado número de cuadros y estudios que, pintados en su mayor parte ante modelos profesionales, deben ser entendidos como cuadros de género o retratos de tipos, como representaciones de contemporáneos anónimos, si bien en su concepción apenas se diferencian de los auténticos retratos. Son literalmente sólo mujeres; gustaban a Renoir, y sus retratos se vendían con mayor facilidad. A estas obras pertenece la rubia «Mujer leyendo» (ilustración pág. 27), que lee junto a la ventana una novela encuadernada en rústica. El papel claro del libro refleja la luz amarilla del sol desde abajo a su rostro, de tal modo que se extiende una claridad casi desconcertante desde varias direcciones en la cara y en el cabello. Contra todos los procedimientos preimpresionistas se modela la plasticidad de lo corpóreo no con luz y sombras, sino que la luz se come los contornos y detalles, dejando solamente una ondulación de tonos amarillos y rojos, a los que se añade un negro fuerte.

La persona a la luz del sol: éste era uno de los principales problemas pictóricos para los impresionistas. En algunos ejemplos toma Renoir en estos años también el motivo del desnudo femenino; de un modo insuperable en el semidesnudo de la modelo Anna, que empezó en el jardín de su estudio de la rue Cortot en 1875 y presentó al año siguiente en la segunda exposición de los impresionistas: la figura soberbiamente modelada de una mujer joven, en una postura muy ligeramente inclinada, figura conocida por algunas esculturas griegas de Afrodita saliendo del mar (ilustración pág. 30). Su cuerpo es inundado por el cabello castaño, que está suelto, y sobre todo por los puntos de luz y los detalles violetas y verdes de sombra, producto del ramaje que la rodea protegiéndola. Los arbustos floridos, de los que ella, como una flor, parece desprenderse, están apenas entrelazados con fuertes pinceladas de color amarillo, azul y verde. Nunca antes se había representado en cuadro alguno tan íntimamente la fusión del desnudo humano con la luz y la naturaleza. Hizo falta un nuevo sentimiento vital, una nueva relación con el sol, y también con la luz, para pintar algo así, pero el cuadro provoca el mismo efecto que un mito natural de la Antigüedad. Esa mujer, que luce en la muñeca y en un dedo unas joyas costosas, es a un tiempo criatura de la naturaleza y diosa de la naturaleza, una poesía pictórica en la que lo antiquísimo fue expresado de una manera nueva. Nada de extrañar si la crítica no lo entendió. Pero Caillotte compró el cuadro.

Aunque Renoir se esforzaba ya en sus retratos en reflejar a sus modelos con una postura natural y una situación ciertamente característica, pero que hacía el efecto de casual y fugaz, este esfuerzo por la proximidad vital constituyó la tendencia principal de sus cuadros de género procedentes de la existencia burguesa. Pinturas con tal temática aparecían como una clase de pintura apenas estimada. Los círculos del mundo del arte que imponían su opinión consideraban los temas de la mitología y la historia e igualmente las representaciones religiosas o alegóricas, como las tareas plásticas más dignas en el arte; en cuanto a

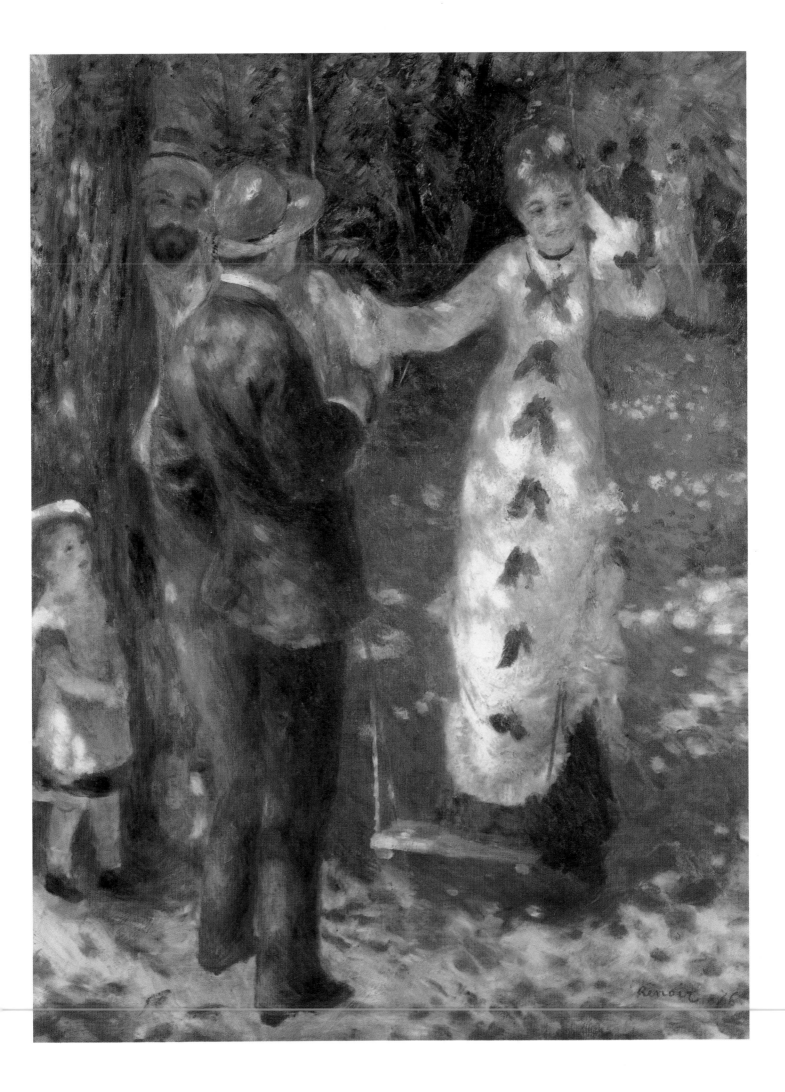

los cuadros producidos fuera de esa esfera procedentes de la vida del pueblo, preferían las escenas tomadas como «pintorescas» de Italia o el Oriente. En cualquier caso, los miembros de jurados, visitantes de exposiciones y compradores exigían que en los cuadros estuviera representado un suceso interesante o imaginado de una forma divertida, de alguna manera inusual, cuyo transcurso había de ser contado por el pintor mediante una distribución acertada de las figuras y un elocuente juego fisonómico. El realismo de Courbet, Millet y sus primeros seguidores propugnó, al contrario, la belleza representable de la vida cotidiana actual, de lo corriente y sencillo, siendo por ello denotado como «culto de lo feo».

Renoir, al igual que algunos otros impresionistas, puso su punto de mira en lo que entendía como la belleza de la vida burguesa en la metrópoli parisina. Sus cuadros nos cuentan también pequeñas historias, pero éstas surgen de la vida diaria, o mejor, del domingo de los parisinos de su tiempo. Son historias muy cortas: observaciones del prójimo, cogidas al vuelo, tomadas en el flujo cada vez más rápido de la vida moderna y copiadas como textos de taquigrafía de la propia vivencia. Prescinden intencionadamente de sacar punta a lo extraordinario. Renoir no ha pintado nunca nada que no pudiera repetir una y mil veces tal como lo veía y representaba, y que al mismo tiempo fuera en cada momento algo distinto y único. Los impresionistas descubrieron el valor individual de un instante cualquiera, y dieron expresión artística al conocimiento de que todo está en constante movimiento. Anotaron los atractivos que residen en lo fugaz y momentáneo.

Como su colega Degas, Renoir hizo observaciones en el teatro y el circo. Pintó una elegante bailarina de ballet o dos pequeñas artistas del circo Fernando (ilustración pág. 45) mucho más amablemente de lo que hiciera por lo común el sarcástico Degas. Pero sobre todo él miraba a los espectadores. En su cuadro «El palco» (ilustración pág. 22), una pareja espera el inicio de la representación. El caballero, que no es otro que Edmond, el hermano de Renoir, está en segundo plano, y su rostro queda semioculto por los prismáticos de teatro, mientras la dama se muestra en toda su belleza junto al antepecho del palco. Está retratada en una postura sencilla, se diría clásica. Las listas del vestido conducen nuesta vista a su rostro sereno y distinguido. El rosa pálido de las camelias del cabello y del escote acompaña al tono de su tez empolvada, que recibe de la fría luz de gas un color amarillo verdoso. Todo el cuadro rinde homenaje a los encantos de la joven – para la que sirvió una pequeña modelo, Nini Lopez – y ahí se queda, a pesar de que Renoir toma nota también de la tensión de la mujer que se autopresenta, con total frescor y naturalidad.

Hoy ya no comprendemos que una representación tan trabajada y animada pudiera topar con un rechazo desdeñoso; pero cuando Renoir exhibió este cuadro en la primera exposición de los impresionistas, sólo el pequeño marchante «Padre Martin» estaba dispuesto a adquirirlo por 425 francos, cantidad que Renoir necesitaba urgentemente para liquidar deudas del alquiler de la casa. Unos dos años después Renoir volvió a pintar otro palco, conocido como «La primera salida» (ilustración pág. 29). Una jovencita va a la ópera por

El paseo, 1879
La Promenade
Pastel, 63 × 48.5 cm
Belgrado, Narodni Muzei

Mujer con velo, 1876
La Femme à la voilette
Óleo sobre lienzo, 61 × 51 cm
París, Musée d'Orsay

El Sena en Champrosay, 1876
La Seine à Champrosay
Óleo sobre lienzo, 55 × 66 cm
París, Musée d'Orsay

primera vez. La admiración ansiosa está maravillosamente captada en la postura y la expresión de la cara, si bien del rostro elegante no vemos más que un perfil evanescente. Ante sus ojos centellea la multitud de los espectadores, cuya inquieta aglomeración llena los palcos cercanos. Un motivo seductor una experiencia importante de esa época amante del teatro han encontrado aquí una perfecta expresión.

Otra forma de divertirse, favorita de los parisinos y de la bohemia, una vez cerrados los teatros por el período estival, era la excursión al campo. En la estación de baños La Grenouillère Renoir había atendido más a la impresión cromática del conjunto y al juego de la luz. Ahora empezó a crear auténticos cuadros de figuras en el campo. Grupos de jóvenes a sus anchas, sonrientes, flirteantes, en animada charla, se alegran del sol y del aire fresco, que les rodean en destellos de color amarillento, azulado y rosa. Al envaramiento de las reglas de composición académica y a los esquemas de actitudes opuso Renoir la plasmación de la auténtica vida, acentuando lo alegre y lo ingenuo.

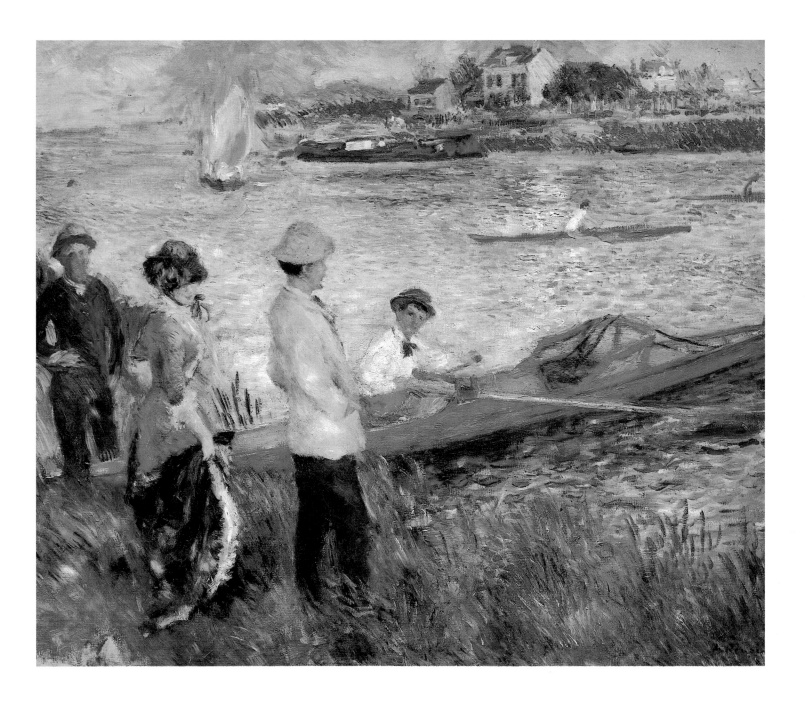

Supo expresar como ningún otro el atractivo de la suavidad en la inclinación y el giro de la cabeza de una bella muchacha, la magia de un gesto elegante, de una mirada cálida, risueña, procedente de unos ojos oscuros rasgados y la atmósfera de una feliz tertulia de amigos y amantes. «El paseo» (ilustración pág. 20) y «El columpio» (ilustración pág. 37) tienen un aire novelístico, pero ponen el acento sobre la vibración de las motas de color, el juego de luces y sombras.

La pintura más significativa de aquel fructífero período en la creación de Renoir es «Le Moulin de la Galette», de 1876 (ilustración págs. 34–35). Ha sido llamado alguna vez el cuadro más hermoso del siglo XIX. La colina de Montmartre es una de las alturas del nordeste de París, desde la que se puede gozar de una magnífica vista sobre la ciudad. A principios del siglo XIX el paisajista Georges Michel, redescubierto posteriormente como un precursor de los pintores de Barbizon, había pintado Montmartre todavía como una colina con poca vegetación, en la que unos molinos de viento hacían girar sus aspas.

Remeros en Chatou, 1879
Les Canotiers à Chatou
Óleo sobre lienzo, 81 × 100 cm
Washington, National Gallery of Art

«Qué difícil es encontrar el punto exacto en que en un cuadro deba interrumpir la imitación de la naturaleza. La pintura no debe tener el sabor del modelo, pero hay que sentir la naturaleza.»

PIERRE-AUGUSTE RENOIR

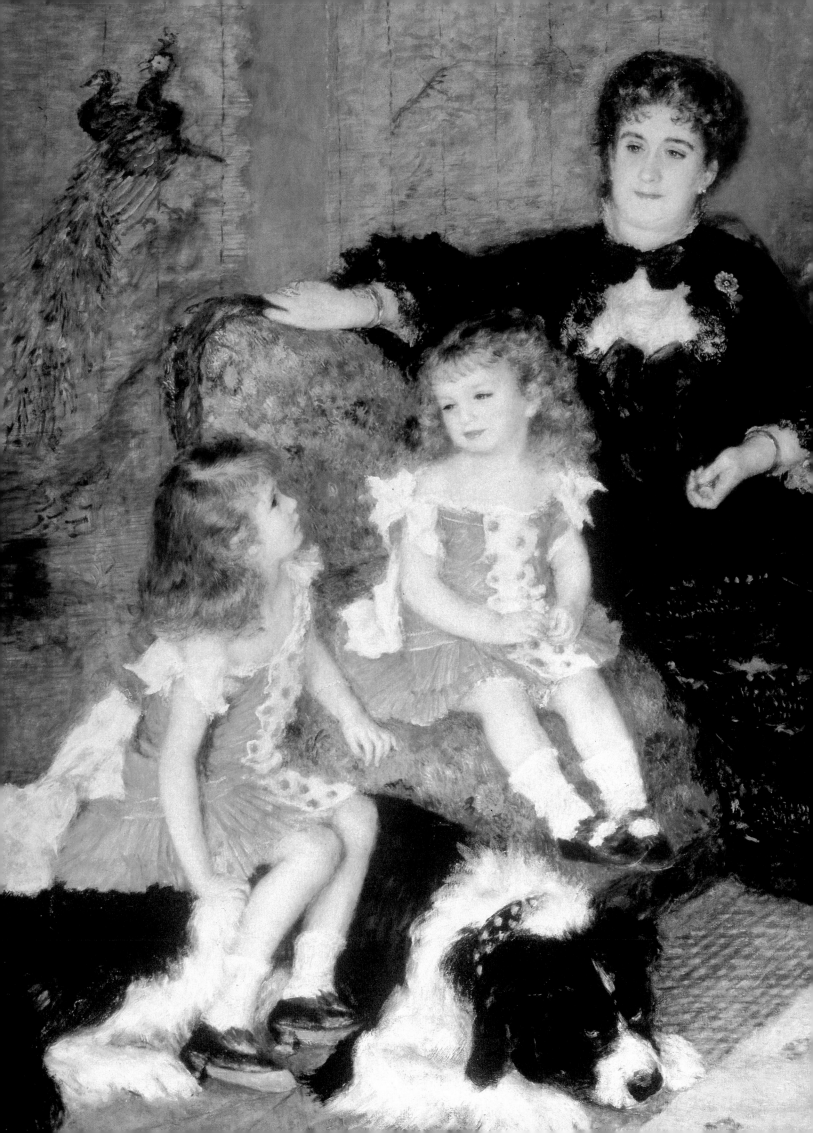

«La señora Charpentier me recuerda mis amores de juventud, los modelos de Fragonard. Las hijitas tenían unos hoyuelos encantadores. Recibí muchas felicitaciones. Olvidé los ataques de los periódicos. Poseía modelos gratis llenos de buena voluntad.» PIERRE-AUGUSTE RENOIR

La señora Charpentier con sus hijas, 1878
Portrait de madame Charpentier et de ses enfants
Óleo sobre lienzo, 154 × 190 cm
Nueva York, Metropolitan Museum

Autorretrato, 1879
Autoportrait
Óleo sobre lienzo, 39.4 × 31.7 cm
Williamstown (Massachusetts), Sterling
and Francine Clark Art Institute

En el circo Fernando, 1879
Au cirque Fernando
Óleo sobre lienzo, 131 × 98.5 cm
Chicago, Art Institute

Entretanto la aldea se había convertido en un arrabal, que conservaba algo de la sencillez campesina y que era destino favorito de muchas excursiones. Restaurantes con jardín y locales nocturnos abrían sus puertas a un alege trajín, hasta que poco a poco surgió aquí el barrio de artistas y de diversión famoso en el mundo entero. En los años setenta «Le Moulin de la Galette», el molino de la torta, era un baile para la pequeña burguesía sin pretensiones y para la bohemia. Habían remodelado dos de los molinos de viento en funcionamiento – uno de ellos aún prensaba ocasionalmente raíces de violeta para la fabricación de perfumes – con un despacho de bebidas que había debajo, y en el jardín habían instalado mesas y lámparas de gas.

Renoir ejecutó su gran lienzo en el jardín, entre las mesas, allí donde en las tardes de verano se bebía, se bailaba y se flirteaba. Sus amigos le ayudaron a transportar el caballete desde su estudio-vivienda, no lejos de allí, hasta aquel local, y le sirvieron también como modelos para las figuras principales. En la mesa se sientan los pintores Lamy, Gœneutte y Georges Rivière – el cual nos ha dejado un relato sobre esta época – con las hermanas Estelle y Jeanne y otras chicas de Montmartre. En la mitad bailan el pintor cubano Pedro Vidal, de aspecto algo cursi, con su amiga Margot, una modelo muy solicitada, y detrás pueden verse los pintores Gervex, Cordey, Lestringuez y Lhote. Ante el cuadro tenemos la sensación de que Renoir había entablado una estrecha amistad con todas las figuras de esta concurrencia en este corte de la realidad.

La primera impresión que produce el cuadro es la de un desorden tremendo. Así lo estimó también la crítica de arte entonces más reputada, cuando el cuadro fue mostrado al público en la tercera exposición de los impresionistas, en 1877. No debe extrañarnos tal efecto, que tiene su origen en los aparentes errores de una composición de figuras, por la casi igual ligereza de la pincelada para lo representado en primer término y en el fondo, y sobre todo por la disolución y ruptura de los colores del local con la ayuda de la luz del sol difuminada por el ramaje. La sombra que arrojan los árboles está repartida por el conjunto del cuadro como un tono general de azul claro, color que se une en múltiples variaciones con el verde de las hojas, el amarillo claro de los sombreros de paja, sillas y cabellos rubios y el negro de los trajes de los hombres. Los juegos de luz que hace el sol, filtrados por el techo vegetal, están como motas de rosa amarillento esparcidas aquí y allá en rostros, vestidos y suelo. Una atmósfera algo polvorienta, centelleante, extraordinariamente auténtica, cubre todas las caras y da a sus contornos y detalles aquella precisión a la que estaban acostumbrados los ojos de los observadores. Sin duda alguna, Renoir se propuso la impresión de lo turbulento – condicionada por el tema mismo –. Esas personas alegres se comportaban con desenvoltura. ¿Cómo comprimir sus posturas en poses formales consideradas clásicas? La impresión del corte fortuito de la realidad, producida mediante el acoplamiento de los bordes de algunas figuras y el moteado luminoso, también es intencionada, pues ¿no tenía en principio exactamente la misma apariencia a la derecha e izquierda de este corte y antes y después?

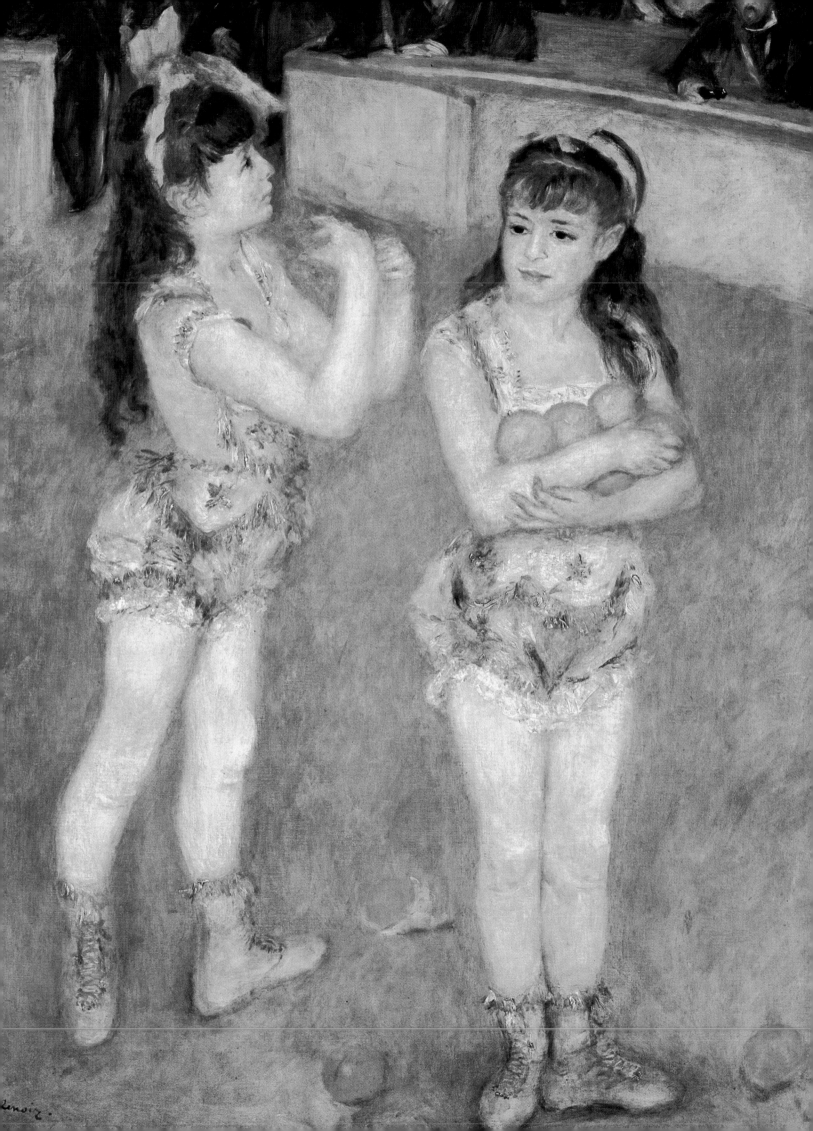

Retrato de Berthe Morisot y su hija, 1894
Portrait de Berthe Morisot et de sa fille
Pastel, 59 × 44.5 cm
París, Musée du Petit Palais

«También el paisaje es de utilidad para un retratista. Al aire libre uno es conducido a poner sobre el lienzo tonos que no puede representar en la luz atenuada del estudio. ¡Pero qué oficio, el de paisajista! Se pierde medio día para trabajar una hora. De diez cuadros se acaba uno, pues el tiempo ha cambiado.»
PIERRE-AUGUSTE RENOIR

Pero por ello un cuadro está compuesto así menos meditadamente que uno de los estimados por la crítica académica. Renoir ordenó sus figuras en dos círculos: uno más compacto, más cerrado en la parte delantera derecha alrededor de la mesa, y otro más abierto y amplio en torno a la pareja que baila, claramente marcada, a la izquierda en segundo término. No obstante, dio solidez a la composición, además, colocando delante, en la mitad, un grupo piramidal casi clásico de tres figuras e insertando en el cuadro un sistema de verticales y horizontales: la gente que baila y que está de pie, los árboles, el respaldo amarillo de las sillas y los péndulos y soportes de las lámparas subrayan la verticalidad; el «muro de figuras» al fondo con las cabezas muy individualizadas, también del segundo término, así como la franja clara que forman los globos de las lámparas y la arquitectura de madera pintada de blanco crean unas inequívocas horizontales. Estas están todas en el tercio superior y también posterior del cuadro. No entran directamente en el orden menos rígido de la parte delantera, en que predominan líneas oblicuas con forma curva por los contornos de espaldas y por los brazos; sin embargo estabilizan la superficie del cuadro, que en cierto modo depende de esas franjas horizontales. Tal estructura reticulada en la disposición fundamental permitió al pintor la libertad en la superficie.

Renoir ordenó su cuadro además con la ayuda de colores que sólo en apariencia se abandonan por entero al juego de la luz del sol. Un negro de un brillo azulado constituye el fondo fuerte, como un *basso ostinato* de la armonía cromática. A eso se añade un enérgico amarillo limón: desde los pronunciados acentos en el extremo inferior, totalmente en primer término, el cabello del niño y el respaldo de la silla, la vista se desliza hacia la parte inferior derecha, a la fila de acentos amarillos de los sombreros de paja. Hacia atrás, a la izquierda, llaman nuestra atención los colores rosa y el azul nomeolvides. Ambos colores están estrechamente unidos en el vestido a rayas de la figura central en primer plano. Desde ahí, por así decirlo, van por separado a los vestidos monocolores de las dos mujeres que bailan en segundo término a la izquierda y además son espolvoreados en las manchas de sol y de sombra, especialmente de la mitad izquierda del cuadro. Un cinabrio bello y luminoso está repartido sólo en motas escasas sobre toda la pintura, dándole todavía más fulgor.

El análisis formal quedaría desde luego muy incompleto si no nos refiriéramos a la composición física de las figuras, por llamarla de algún modo. La mirada va de la bella rubia vestida de negro de pie en primer término, en medio del cuadro, al joven sentado en la silla amarilla, siguiendo una línea de una fuerza creciente para el observador. Esta línea se hace más patente por la postura de la cabeza de la hermana sentada, postura exactamente paralela. Si se quisiera dibujar y prolongar la línea, casi se obtendría una de las dos diagonales de la superficie del cuadro, hasta la bailarina de azul. Paralelas a estas diagonales encontramos sorprendentemente muchas en la composición de esta pintura. Contra esta asociación de la mirada puso el artista una contradicción vivificante, al hacer que el guapo joven del extremo derecho mire con ternura a Jeanne, de pie, quien presta su atención al

otro. De esta manera surge un triángulo de imágenes, tan intenso que este grupo de figuras casi se desprende del conjunto. Varias figuras miran desde el cuadro al observador, y con mayor claridad las tres bailarinas que vuelven la vista hacia nosotros. Dos figuras en la mesa, el personaje que fuma en pipa y Estelle, vestida de azul y rosa, miran distraídamente al observador. Y esa feliz mirada soñadora de una joven sonriente en el centro del cuadro, que quisiéramos dirigida a nosotros, es quizá la esencia y el eje de la pintura. En la alegre y despreocupada delicadeza de esa mirada, de ese rostro, de esa imagen, se aúna como en un foco todo el carácter, el contenido entero de la obra. La alegría de ser joven y enamorado, el gusto por la fiesta popular y placentera en armonía con muchos otros jóvenes, el sí a la existencia en el sol, en la música y en el vocerío, el capricho y la ingenuidad del tierno flirt, todos los sentimientos de este género los ha expresado Renoir con cada pincelada.

El pintor se basó en una doble tradición, y la elevó en el sentido de la dialéctica que supera y conserva a un tiempo. Con ese cuadro pagó un tributo a los maestros del Rococó francés, a Jean-Antoine

El Sena en Asnières, hacia 1879
La Seine à Asnières (dit: La Yole)
Óleo sobre lienzo, 71 × 92 cm
Londres, National Gallery

Dos jóvenes o «La conversación», 1895
Deux jeunes femmes (ou: La Conversation)
Pastel, 78 × 64.5 cm
Gran Bretaña, colección privada

Watteau, a Nicolas Lancret y asus «Fêtes galantes». Allí se encontraban las mismas miradas cordiales y atrayentes, la misma ligereza flotante e intimidad de las posturas y movimientos, los mismos vestidos con listas azules y rosas, una parecida solución para componer las figuras casi como en un juego aparentemente libre. Renoir pertenecía, sin duda, a la época del Neobarroco y del Neorrococó, y desde que tuvo que decorar tazas de porcelana con escenas del Rococó reverenciaba a los geniales pintores del «Ancien Régime». Pero no repitió de una manera historicista sus temas y formas, sino que los tradujo a su propio lenguaje.

La segunda tradición que Renoir invocaba es la representación de las diversiones burguesas de la gran ciudad en el arte gráfico francés contemporáneo y algo anterior. La ilustración de libros y revistas con cuadros de los ajetreos de vividores, modistillas y bohemios y de la existencia de individuos de la burguesía mediana y pequeña de París había preocupado ya desde hacía varios decenios a dibujantes como Honoré Daumier, Paul Gavarni, Constantin Guys y muchos otros. En materia de arte gráfico de ocasión producido esencialmente para el día con su rápido transcurso y con las facilidades aportadas por los medios de reproducir litográficamente el dibujo en formato pequeño, estaba ya abierta la parcela temática de la vida cotidiana y de fiestas de la burguesía de la gran ciudad. Las diversiones al aire libre constituían un motivo menos frecuente que, por ejemplo, las representaciones del teatro. Los impresionistas empezaron a pasar estos temas y motivos a la pintura de tamaño grande. Manet había dado el primer paso con su «Concierto en las Tulerías» (Londres, National Gallery), de 1862. Con «Le Moulin de la Galette» subió un peldaño más. Manet no había pintado un genuino cuadro de exteriores. Aquí, en cambio, se habían mezclado figuras humanas vistas a tamaño natural, tomadas individualmente en un espacio abierto lleno de luz solar y una atmósfera en movimiento, y justamente valiéndose de un tema de género de la vida de París, en un formato desacostumbradamente grande para tales temas y por ello con pretensiones.

Al final de este período, Renoir pintó otro conjunto de jóvenes amigos, esta vez en la hostería de Alphonse Fournaise en Chatou, junto al Sena, cerca de La Grenouillère, donde se encontraron tras un recorrido en barca con sus chicas para una «Comida de los remeros» (ilustración pág. 50). El cuadro, grande y cuidadosamente preparado, es como una suma de los esfuerzos de Renoir en torno a esta temática. Representaciones más como esbozo, por ejemplo «Remeros en Chatou» (ilustración pág. 41) o «Comida a la orilla del río» (ilustración pág. 51), surgieron antes. La composición está estrictamente limitada a ambos lados y es mantenida por unas líneas. A pesar de ello, la escena se disgrega en figuras individuales y grupitos más marcadamente que en «El Moulin de la Galette». Es más que un juego de palabras, cuando se dice que Renoir pinta las personas en momentos de esparcimiento. Las figuras de tamaño natural están individualizadas de forma más intensa; el colorismo es más exuberante, si bien más heterogéneo. Especialmente en la figura de un hombre que está sentado a horcajadas en una silla, en primer término a la derecha, un retrato de Caillebotte,

Irène Cahen d'Anvers, 1880
Portrait d'Irène Cahen d'Anvers
Óleo sobre lienzo, 65 × 54 cm
Zurich, Colección E. G. Bührle

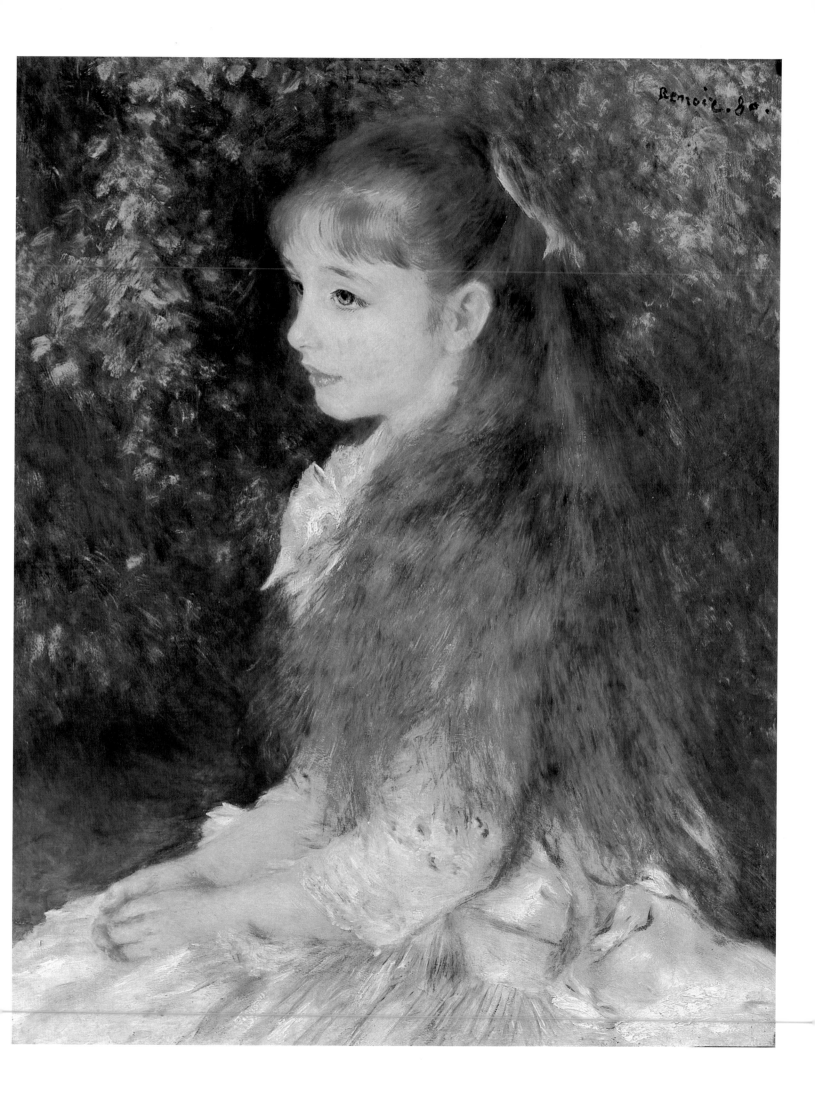

anuncia ya la estructura pictórica más sólida, plásticamente modeladora, de los años siguientes. Por otro lado, vasos, botellas y fruta sobre la mesa se hacen, por así decirlo, seres vivos mediante una representación particularmente relajada y brillante. Con delicado cariño pintó Renoir la atractiva joven que tiene un sombrero de flores y un perrito. Era Aline Charigot, que después se convertiría en su esposa.

Entre los numerosos temas de la vida de la gran ciudad en los que los impresionistas descubrieron una importancia y una belleza hasta entonces no advertidas, está también el ir y venir de la multitud en calles y plazas, que supieron destacar en sus cuadros. No se puede decir que ese tema gozase de preeminencia para Renoir, pero el pintor creó bellas muestras de los dos tipos fundamentales del aspecto de las calles: tanto el paisaje urbano como impresión de conjunto como también la gente vista de cerca como compuesta de transeúntes que corren unos junto a otros desordenadamente.

Esto último intentó plasmar Renoir en las figuras de tamaño natural de su cuadro «Los paraguas» (ilustración pág. 61). Utilizó tonos suaves de azul, gris y marrón, añadiendo algunos acentos brillantes. Los personajes principales son los niños con sus vistosos som-

La comida de los remeros, 1881
Le Déjeuner des canotiers
Óleo sobre lienzo, 129.5 × 172.7 cm
Washington, Phillips Collection

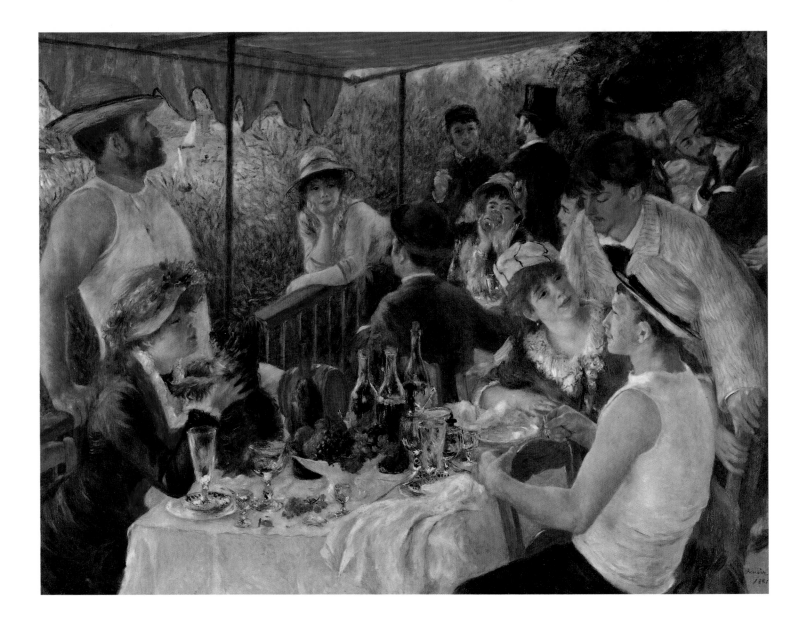

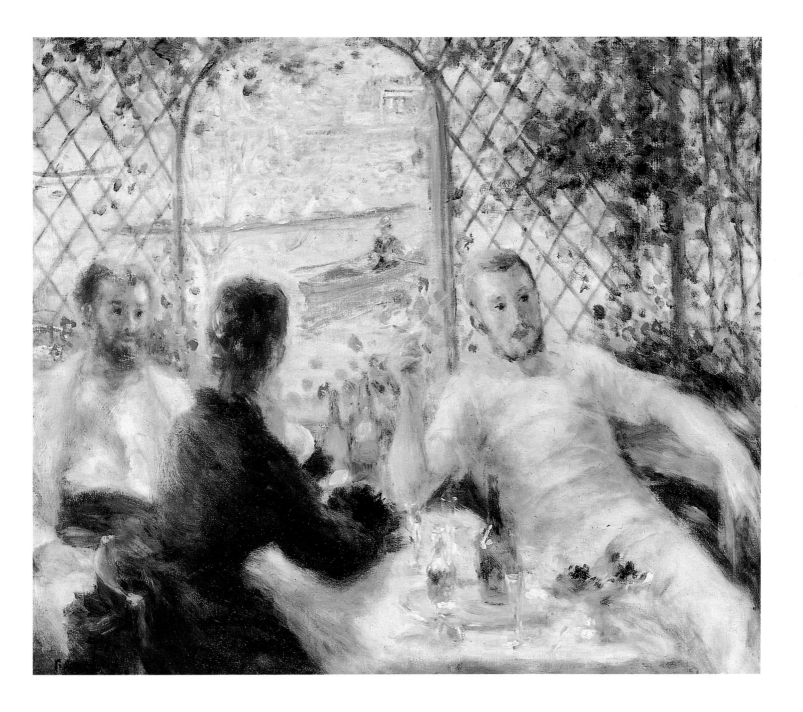

breros y la modistilla que va a casa de una clienta con una sombrerera, modistilla a la que un caballero osa ofrecer paraguas y compañía. El interés del cuadro reside en las variaciones empleadas con la forma del paraguas, y en la belleza de la postura y de los rostros, especialmente en el caso de la modistilla que mira a los ojos al observador, modistilla que posee el cuerpo y la dignidad de una diosa de la antigüedad. Pero al cuadro le falta un poco el carácter realmente convincente del momento cuando empieza a llover: la prisa de la gente, la humedad chispeante de la atmósfera. Hay en la escena una tranquilidad algo forzada, una autopresentación que acentúa lo formal, subrayado también por la doble mirada hacia el observador. Así que este cuadro refleja más claramente que «Le Moulin de la Galette» o «La comida de los remeros» el aislamiento del hombre. Incluso los dos grupos principales no tienen nada que ver entre sí, y en ellos se repite mediante un paralelismo de posturas de la cabeza y dirección de la mirada la inco-

Comida a la orilla del río, hacia 1879–80
Les Canotiers (dit: Le Déjeuner au bord de la rivière)
Óleo sobre lienzo, 54.7 × 65.5 cm
Chicago, Art Institute

«Yo sé muy bien qué difícil es crear un arte ligero al que a la vez se reconozca el atributo de gran arte.»
PIERRE-AUGUSTE RENOIR

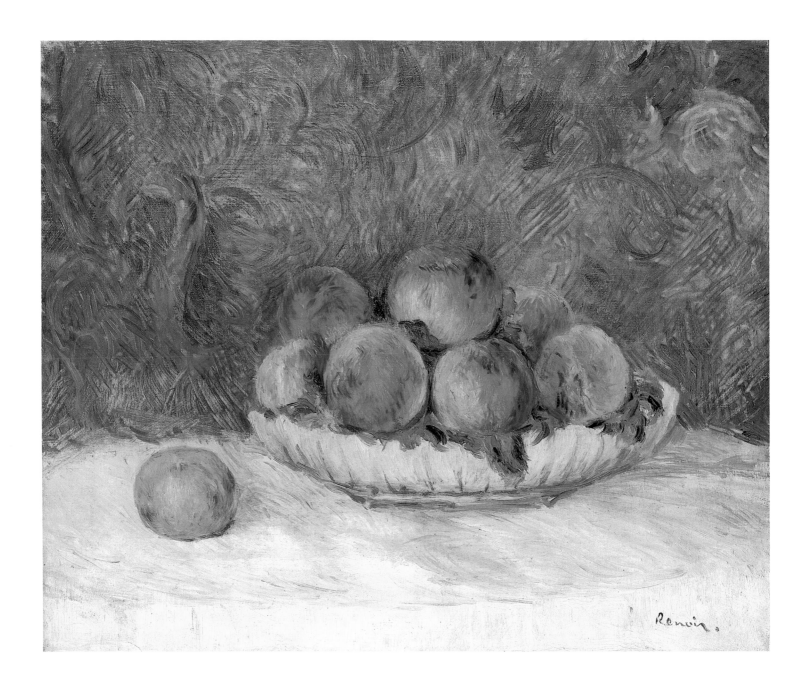

**Naturaleza muerta con melocotones,
hacia 1880**
Nature morte aux pêches
Óleo sobre lienzo, 38 × 47 cm
París, Musée de l'Orangerie

«Soy un pequeño corcho que ha caído al
agua y que es arrastrado por la corriente.
Me entrego a la pintura tal como viene.»
PIERRE-AUGUSTE RENOIR

municación humana: la modistilla ignora al caballero y la niña con el
aro, a su acompañante.

En la captación de tales motivos se expresa inconscientemente un
principio estructural característico de la situación de la sociedad de
entonces: la disolución de los contextos. Partiendo de la representa-
ción del movimiento agitado, Renoir quería obtener un orden más
sólido en el cuadro. Ambos requerimientos entran en conflicto, e
incluso la aplicación del color cambió durante la realización de este
cuadro, que probablemente se prolongó durante varios años.

En los años setenta, artísticamente tan fértiles para Renoir, éste
creó también cierta cantidad de paisajes, entre ellos «Sendero en cuesta
entre la hierba» (ilustración pág. 25), particularmente hermoso y ca-
racterístico. Casi siempre las flores u otros efectos cromáticos juegan
un papel de primer orden en composiciones sencillas, diríamos casi
aburridas en su construcción plástico-lineal. Aún menos que los de-
más paisajistas del impresionismo, pretendía Renoir conseguir un

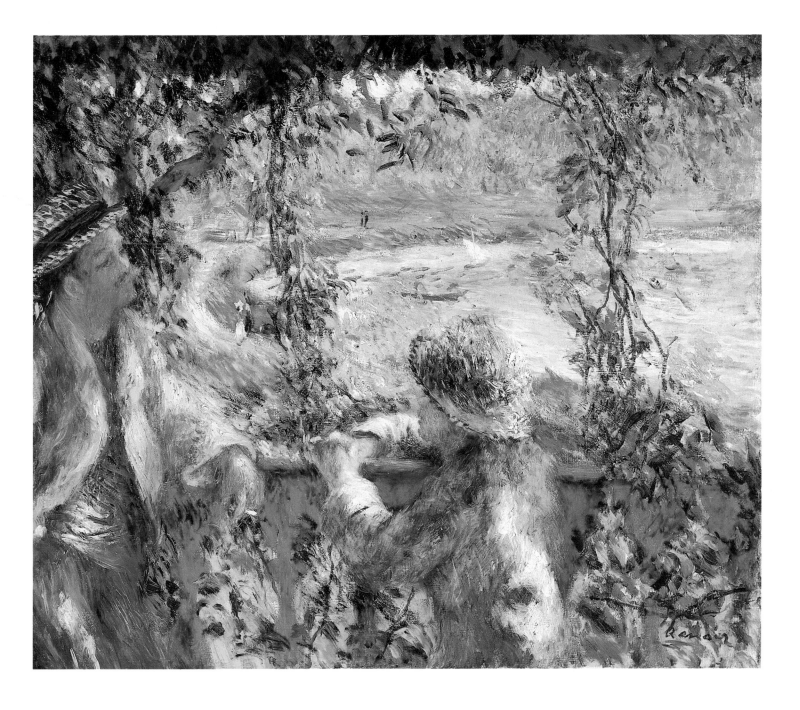

espacio pictórico tectónicamente claro y persuasivo; tejía más bien con sus cuadros un tapiz multicolor y emprendió esta vía con los paisajes antes que con los cuadros de figuras. Con tanto cariño y acierto como los demás, logró reflejar el juego del aire soleado sobre hierbas y bosquecillos, el calor y alegría del verano, la riqueza exuberante de colores, todo lo cual gustaba de ver el ojo de los impresionistas en la naturaleza. Pero Renoir no era lo que se dice un paisajista. Siempre fue el plasmador de personas atraídas ante todo por el encanto del cuerpo femenino, y al final mostró sus reservas precisamente contra la pintura al aire libre unida de modo indisoluble con el tema del paisaje: «La naturaleza lleva al artista a la soledad; yo quisiera vivir entre los hombres».

A la orilla del lago, hacia 1880
Près du lac
Óleo sobre lienzo, 46.2 × 55.4 cm
Chicago, Art Institute

«La pintura sirve además para decorar las paredes. Por ello debe ser lo más rica posible.»
PIERRE-AUGUSTE RENOIR

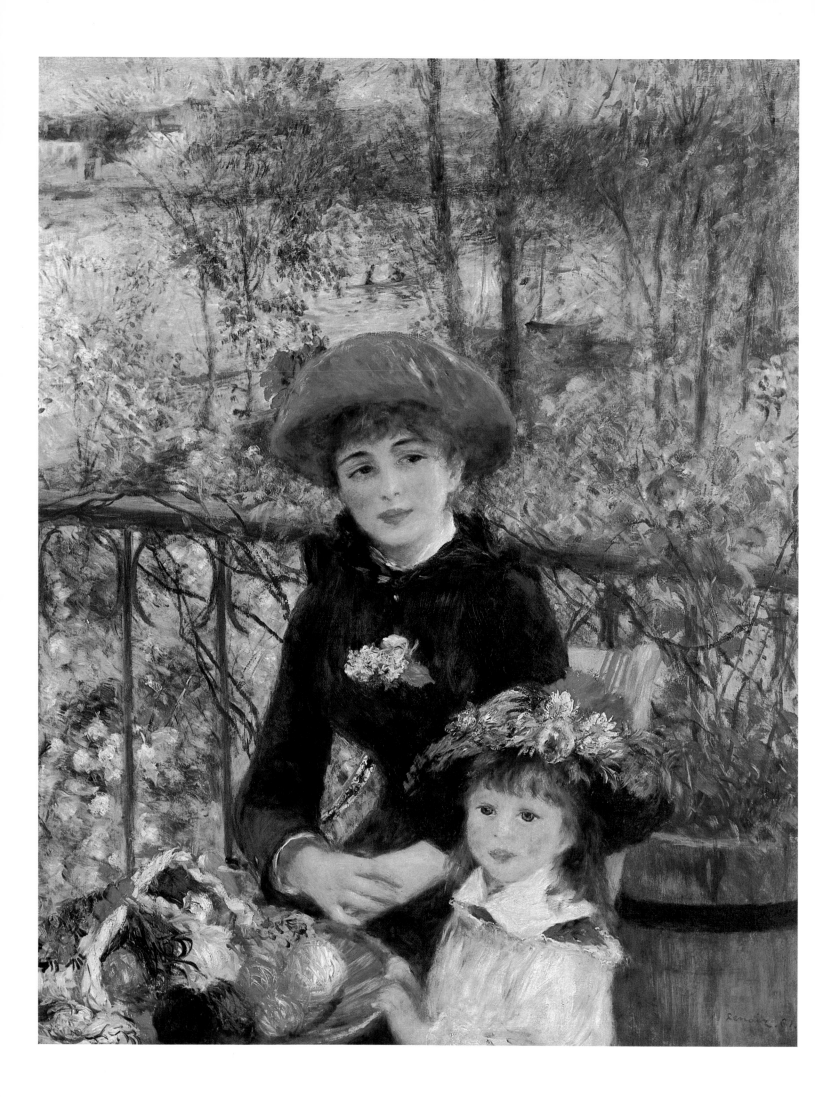

La crisis del impresionismo y el «período seco» 1883–1887

En el transcurso de su visita a Italia en 1881, Renoir quedó profundamente impresionado por las obras de Rafael. «Están llenas de saber y conocimiento. Él no buscaba como yo cosas imposibles. Pero son maravillosas. Prefiero los óleos de Ingres. En cambio, los frescos son magníficos en su grandeza y sencillez», escribió a Durand-Ruel, y «Rafael, que no trabajaba nunca al aire libre, sin embargo ha observado el sol, ya que sus frescos están colmados de él», decía en una carta a madame Charpentier. Todo el alcance de estas notas se manifiesta si tenemos en cuenta que Ingres había sido para los pintores franceses de mediados del siglo XIX el compendio del rígido clasicismo, porque se había opuesto airadamente en la Academia a la expresión del temperamento personal, al realismo y especialmente al colorismo de su contemporáneo Delacroix, y que Rafael representaba para Ingres, como para todos los pintores clasicistas desde el siglo XVI, el más alto ideal. ¡Y he aquí esas palabras de Renoir, que acababa de viajar a Argel, con su riqueza de colores, tras las huellas de su querido Delacroix! Pero Renoir no había tomado tampoco antes postura inamovible alguna. Ya cuando se debatía sobre pintura en el café Guerbois, no estaba completamente de acuerdo con sus amigos. «De Ingres no querían saber nada. Yo les dejaba hablar . . . y en silencio disfrutaba del bonito vientre de ‹La fuente› de Ingres, del cuello y los brazos de ‹Madame Rivière› [un retrato de Ingres]», contó después al pintor André. Renoir se sentía siempre un experimentador y estaba insatisfecho consigo mismo. «Hacia 1883 yo había agotado el impresionismo y al final había llegado a la conclusión de que no sabía ni pintar ni dibujar», opinaba. El modo impresionista de concebir y representar la pintura le parecía ahora insuficiente.

Renoir trabajó a continuación con un dibujo más cuidado, y sus colores se hicieron más fríos y suaves. Modeló sus figuras con mayor exactitud y dedicó mucha atención al modo de disponerlas en el cuadro. Los años entre 1884 y 1887 se denominan el «período seco» en la producción de Renoir, y la mayoría de los críticos lo juzgaban entonces un camino equivocado. Un contemporáneo, el irlandés George Moore, escribió que Renoir en dos años había destruido por completo su arte, maravilloso, exquisito, en que había trabajado veinte años. Todos – incluyendo al mismo Renoir – vieron una profunda crisis en

«Hacia 1883 yo había agotado el impresionismo y al final había llegado a la conclusión de que no sabía ni pintar ni dibujar. Dicho en pocas palabras, el impresionismo llevaba a un callejón sin salida . . . En concreto, me di cuenta de que nuestro estilo era demasiado formalista, que era una pintura que llevaba a uno permanentemente a compromisos consigo mismo. Al aire libre la luz es más variada que en el estudio, donde sigue inalterable para todo propósito y tarea. Pero justamente por esta razón la luz juega un papel excesivo al aire libre. No se tiene tiempo para pulir una composición, uno no ve lo que hace. Recuerdo que una vez una pared blanca proyectaba sus reflejos sobre mi lienzo mientras pintaba. Yo seleccionaba colores cada vez más oscuros, pero sin éxito; pese a mis intentos, salía demasiado claro. Pero cuando más tarde contemplé el cuadro en el estudio, parecía completamente negro. Si un pintor pinta directamente al natural, en el fondo no busca sino efectos del momento. No se esfuerza en plasmar, y pronto sus cuadros se hacen monótonos.» PIERRE-AUGUSTE RENOIR

En la terraza, 1881
Sur la terrasse
Óleo sobre lienzo, 100 × 81 cm
Chicago, Art Institute

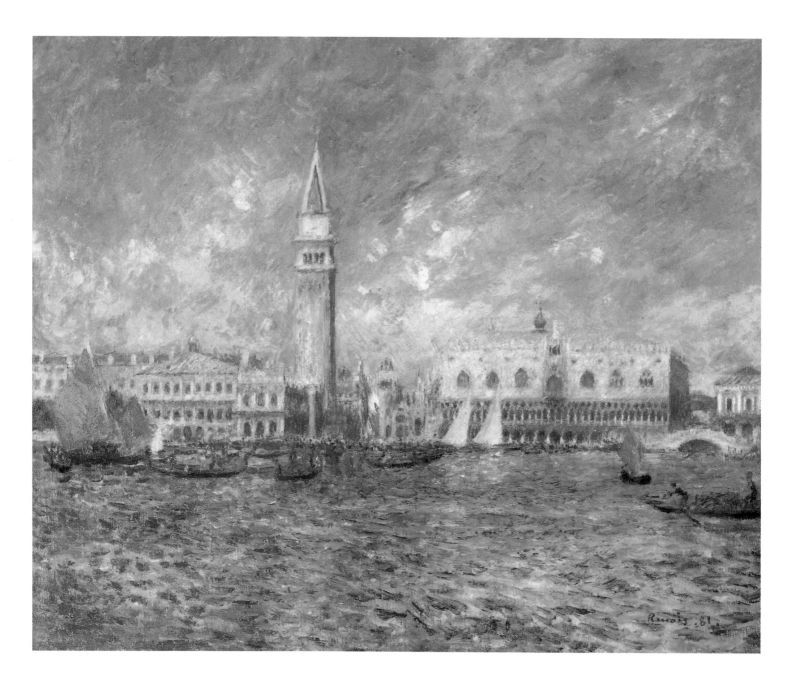

El palacio ducal de Venecia, 1881
Le Palais des Doges à Venise
Óleo sobre lienzo, 54.5 × 65 cm
Williamstown (Massachusetts), Sterling
and Francine Clark Institute

esta ruptura con el impresionismo. La crisis, no obstante, no fue un asunto individual. Afectó a Monet, Pissarro y Degas exactamente como a Renoir, y al final llevó a la disolución del grupo de los impresionistas; en 1886 – sin la participación de Renoir – tuvo lugar la octava y última exposición conjunta.

Se trataba pura y simplemente de la crisis del impresionismo, en la medida en que ésta era la fase final del realismo burgués. Los ámbitos de la realidad burguesa reflejados por los impresionistas se mostraban artísticamente agotados y además demasiado estrechos para satisfacer de modo duradero a quienes buscaban la realidad honestamente. El reducirse a alegres fiestas y a la belleza de la intimidad llevó al mundo de los cuadros impresionistas a una contradicción cada vez más aguda con el conjunto de la realidad social. Los impresionistas se habían abandonado a la observación de la apariencia externa, con notables progresos en su haber. Ver con exactitud y pintar lo visto, ser solamente ojo y mano: tal era el objetivo. «Corot decía: ‹Cuando pinto, quiero ser un tonto›. Yo soy algo de la escuela de Corot»,

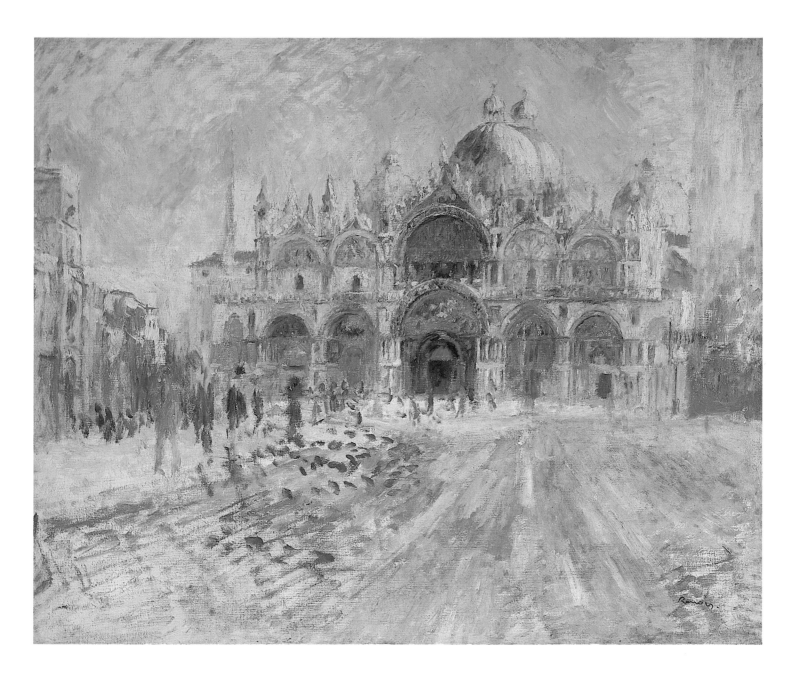

La plaza de San Marcos de Venecia, 1881
La Place Saint-Marc
Óleo sobre lienzo, 65.4 × 81.3 cm
Minneapolis, Institute of Arts

reconoció Renoir; no quería pensar ni juzgar cuando pintaba, como en esa época exigía también el crítico artístico inglés John Ruskin, que gozaba de gran influencia. Pero una pintura irreflexiva de la apariencia, y esto sólo en la medida en que fuera «bella», condujo a la superficialidad. La esencia de las cosas y de los hombres que nos rodea no era «bella»: eso lo sabían los pintores. Cuando al pintar excluían su conocimiento, dejaban de ser realistas. Pero si seguían siendo realistas, debían pasar de la descripción del aspecto bello del ser burgués a su crítica. Este camino revolucionario no lo emprendió ninguno de los impresionistas franceses. Renoir lo esquivó. No necesitaba ceder donde se le había combatido: en la fuerza cromática de la luminosidad, en el juego con la luz y las sombras de color, en la forma fresca y en el casi esbozo de la concepción del cuadro. Esto se había ya impuesto. Cedió – probablemente de manera inconsciente – allí donde surge la contradicción fundamental: en tema y contenido.

A partir de su «período seco» ya no pintó casi ninguna escena de la vida cotidiana de París, si exceptuamos algunos retratos de familia.

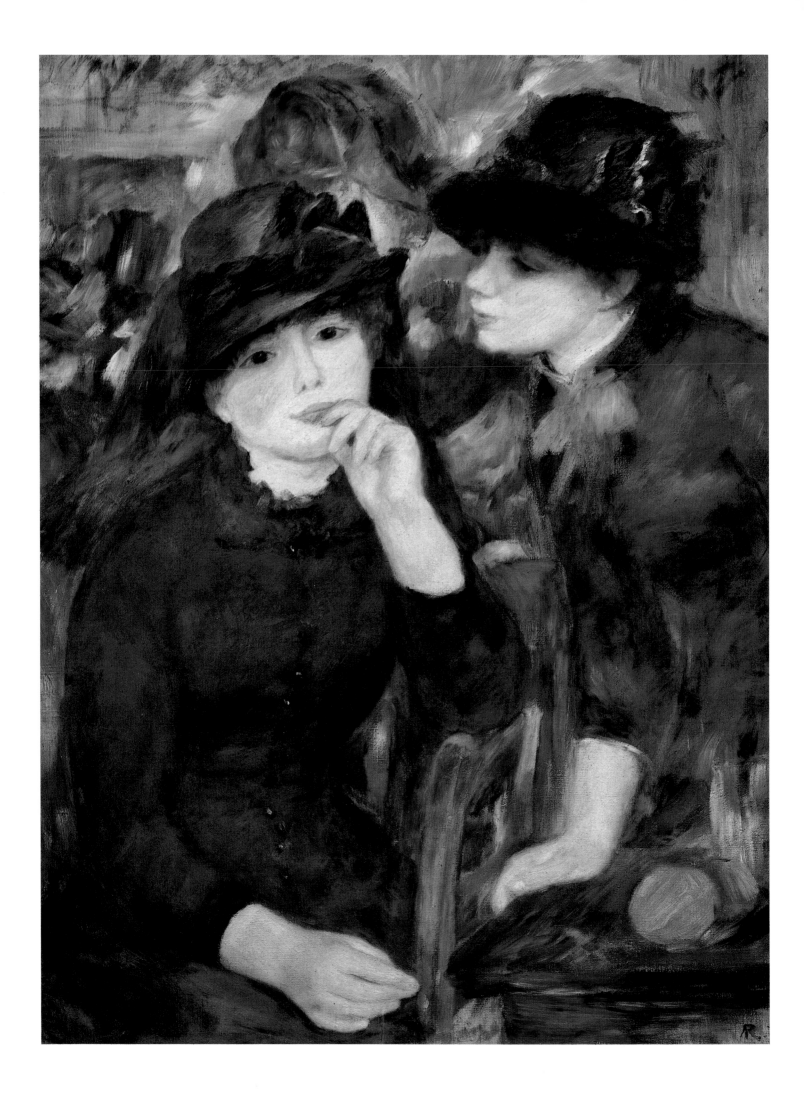

Las jóvenes que descansan en la hierba, las lavanderas, las vendedoras de manzanas o motivos parecidos, que se podrían incluir en ese apartado, han perdido sensiblemente en concreción de espacio y tiempo. Y representan además un pequeñísimo grupo de cuadros dentro de la masa de sus pinturas del período que sigue. Renoir y sus colegas se concentraron en lo que ya había asomado como tendencia en el conjunto del impresionismo: la expresión de sensaciones puramente subjetivas y el tratamiento subjetivo de los medios formales. Emplearon esos medios tan cuidadosamente seleccionados en objetos socialmente neutrales. En el momento en que consiguió ser reconocido, el impresionismo fue desactivado socialmente mediante tareas de la temática próximas a la realidad, o al revés: por ese cambio de sus temas fue tolerado. Muchos burgueses lo consideraban todavía entonces erróneamente una «encarnación del comunismo, que... defiende a cara descubierta la violencia sin trabas».

En 1885 y 1886 Renoir trabajó en distintas ocasiones en La Roche-Guyon, así como en Wargemont. En los años siguientes pudieron verse cuadros suyos con el grupo de artistas modernos «Les Vingt» en Bruselas y en las exposiciones internacionales de arte organizadas por Georges Petit, un rival de Durand-Ruel en el mercado artístico parisino. Pero no por ello cortó la relación con su viejo promotor. Éste presentó al público de Nueva York en 1886, entre otros, 32 cuadros de Renoir y abrió al impresionismo francés el mercado americano, con un éxito del que son testimonio hoy museos y colecciones privadas de América en ciudades como Washington, Nueva York, Chicago y otras, que poseen ricos fondos en pinturas de Renoir y de sus amigos impresionistas.

El paso a la nueva manera de pintar se realizó poco a poco. Es ya claramente reconocible en los tres cuadros de gran formato correspondientes a 1883, que debían decorar como paneles decorativos una habitación de la casa de Durand-Ruel (ilustración págs. 64–65). Tres veces representó Renoir una pareja bailando un vals. En el restaurante con jardín de Bougival, el hombre del sombrero de paja y con una camisa sin cuello voltea a su amada un tanto torpemente; de una manera algo más delicada y elegante, el pintor Paul Lhote conduce en una segunda tarima de baile al aire libre a la joven Aline Charigot, después señora Renoir, cuya alegre sonrisa domina el cuadro aún más que el intenso colorido de sus prendas; finalmente, en un baile en la ciudad, vemos a la joven modelo Suzanne Valadon en brazos del pintor Eugène-Pierre Lestringuez. El movimiento de la última pareja es el menos convincente, mientras que en las otras somos arrastrados por el giro y el balanceo de las jóvenes enamoradas, cuyo garbo y belleza constituyen el contenido fundamental de estos cuadros.

En 1886 Renoir pintó repetidamente a quien después sería su esposa con el hijo mayor Pierre al pecho (ilustración pág. 67). La contención en el color responde al intento hecho en esa época por Renoir que se orientaba con más fuerza al dibujo y a la representación plástica. Quería hacer otra vez aprehensibles y sólidos los objetos que se le habían diluido bajo el pincel, de una forma muy parecida a su contemporáneo Cézanne, quien deseaba convertir el impresionismo

Mujer con manguito, hacia 1883
La Femme au manchon
Lápiz, plumilla y acuarela
Versalles, palacio

IZQUIERDA:
Dos jovencitas, hacia 1881
Deux Jeunes Filles
Óleo sobre lienzo, 80 × 65 cm
Moscú, Museo Pushkin

ILUSTRACIÓN PÁGINA 60:
Jovencita con sombrilla (Aline Nunès), 1883
Jeune Fille à l'ombrelle (Aline Nunès)
Óleo sobre lienzo, 130 × 79 cm
París, colección David-Weill

ILUSTRACIÓN PÁGINA 61:
Los paraguas, 1883
Les parapluies
Óleo sobre lienzo, 180 × 115.4 cm
Londres, National Gallery

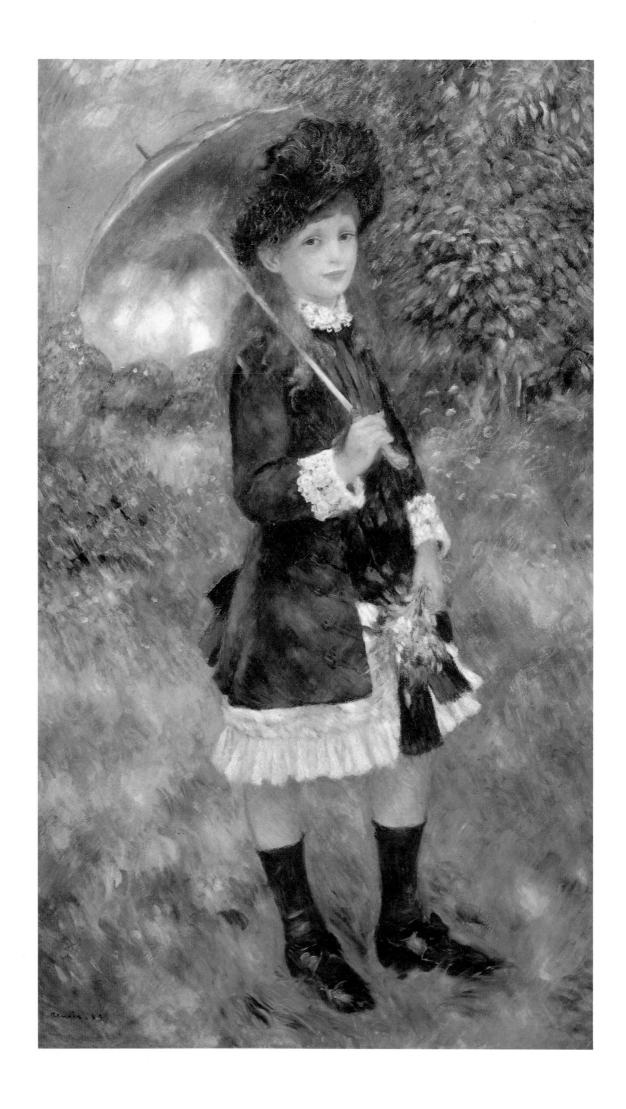

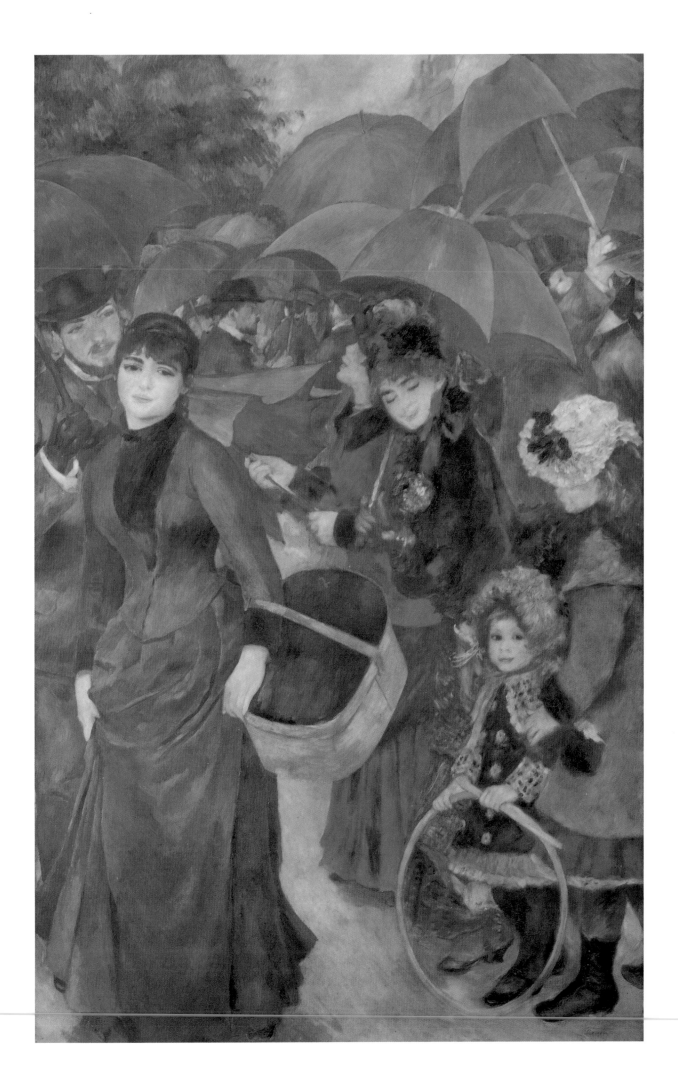

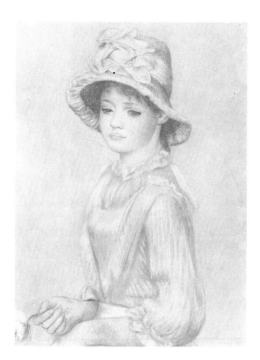

Chica con rosa, 1886
Jeune Femme avec une rose
Pastel, 59.7 × 44.2 cm
París, Colección Durand-Ruel

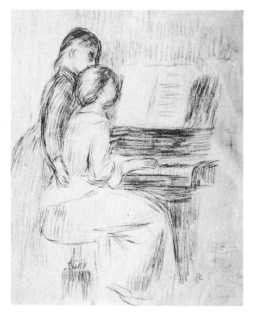

La clase de música, 1891
La Leçon de musique
Carboncillo, 37 × 33.2 cm
Budapest, Szépmüvészeti Múseum

En el jardín de Luxemburgo, hacia 1883
Au jardin du Luxembourg
Óleo sobre lienzo, 64 × 53 cm
Ginebra, colección privada

en un arte tan «duradero» como el de los viejos maestros y para ello modelaba los objetos según sus formas estereométricas básicas, esféricas, cónicas y cilíndricas. Renoir acentuaba todas las redondeces. La mujer joven y el lozano lactante son tan regordetes que parecen compuestos de sectores esféricos. Aunque el rostro de la señora Renoir haya dado pie a ello, es evidente la creciente plasticidad desde «Los remeros» pasando por «Las bailarinas» hasta este momento, plasticidad que será nuevamente abandonada más tarde en favor de una suavidad pictórica.

Antes de 1885 los desnudos no juegan un papel especialmente destacado en la obra de Renoir, aunque, como vimos, surgieron algunos ejemplos significativos de este motivo. En la segunda mitad de los ochenta esto cambió. Figuras desnudas al aire libre, a menudo llamadas «Bañistas», ocuparon un lugar privilegiado en el mundo de los motivos del pintor. En una medida creciente, aparecen los cuadros llenos de una claridad uniforme. Renoir no intentaba ya reflejar el juego de los circulitos de la luz solar y de las motas violetas de sombra sobre una piel que respira y se mueve, como en el «Desnudo femenino al sol» de 1875. Ahora su propósito es una plasticidad que reposa en sí misma, de formas uniformemente brillantes rodeadas de líneas precisas. La libertad de movimientos y las vistas como al azar establecen aún la conexión con una etapa del impresionismo representado por las pinturas de Renoir medio decenio antes; el dibujo y la manera de pintar revelan que estaba muy familiarizado con el clasicista Ingres.

Renoir luchó por otra concepción de la pintura, buscó y rebuscó nuevos caminos, y todo ello se manifiesta en que nacieron al mismo tiempo cuadros que conservaban la idea que poseía hasta entonces pese a un colorido algo diferente, que produce una sensación más fría y artificial, en los motivos y particularmente en el modo más desenvuelto y como bosquejante de la aplicación del color. Lo dicho vale tanto para los retratos aislados de niños (véanse las ilustraciones de las págs. 70 y 74) como para las naturalezas muertas con flores (véanse las ilustraciones de las págs. 68 y 79), y también para el pequeño estudio de una escena con unas jóvenes y unos niños que juegan en el parque del jardín de Luxembourg de París (ilustración de la derecha).

La obra fundamental de este período, en la que Renoir trabajó durante tres años, como en ninguna otra de sus pinturas, antes de exponerla con Georges Petit en 1887, son las «Grandes bañistas» (ilustración págs. 72–73). Muchachas con sólidos y frescos cuerpos se divierten junto a un estanque de un bosque. Ya desde el motivo se trata de una escena de alegría retozona; también el tipo de las muchachas, especialmente el de la jovencita que casi hace el efecto de un chico, que quiere mojar a sus amigas, revela el realismo y el colorido de la época de París. Pero las costureras se han convertido en ninfas y su juego está sometido a una composición en relieve y lineal, que contiene detalles maravillosos, pero que no se une a un todo convincente. Los gestos reciben un carácter amanerado, y el revoltijo de las piernas que patalean en el centro del cuadro resulta oscuro. La expresión del rostro de las jóvenes que juegan es especialmente pobre. Una primera sugerencia para este cuadro fue un relieve en plomo, obra de François

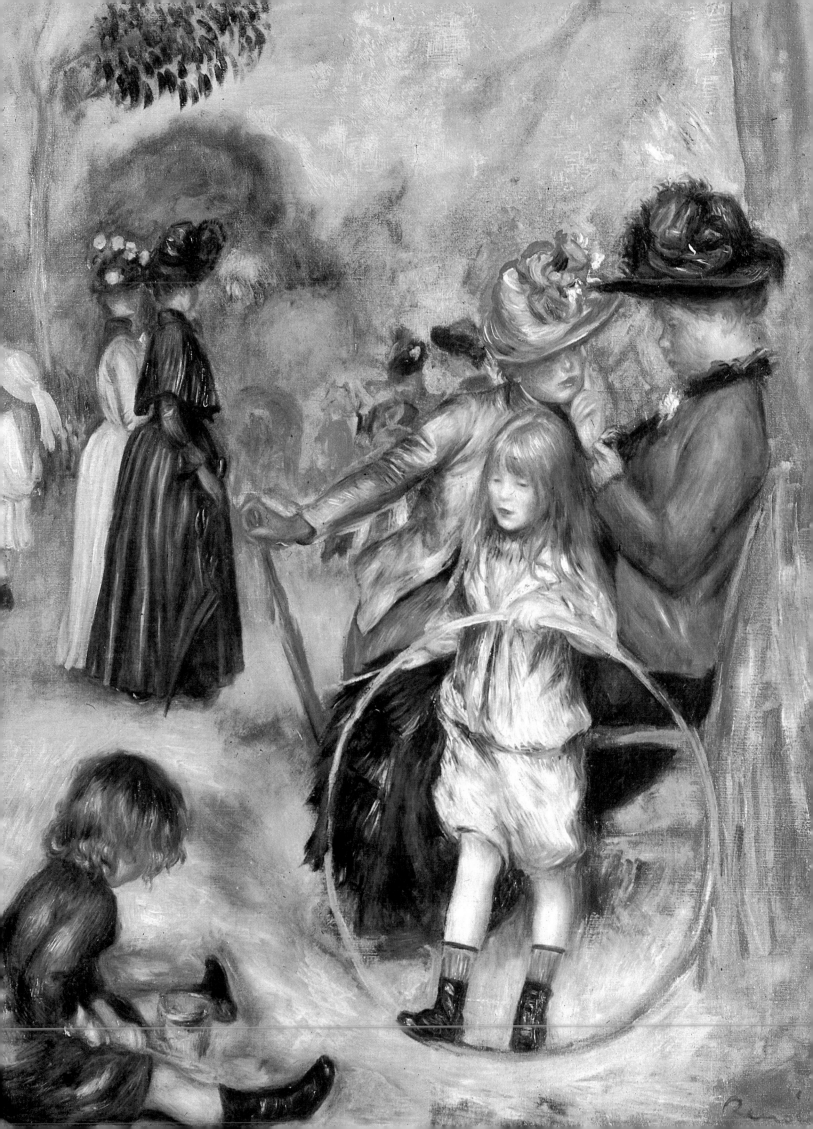

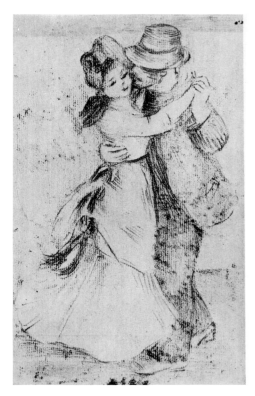

Baile campestre, 1880
La Danse à la campagne
Aguafuerte, 21.8 × 13.4 cm
Viena, Graphische Sammlung Albertina

IZQUIERDA:
Baile en Bougival (Suzanne Valadon y Paul Lhote), 1883
La Danse à Bougival
Óleo sobre lienzo, 179 × 96 cm
Boston, Museum of Fine Arts

CENTRO:
Baile en el campo (Aline Charigot y Paul Lhote), 1883
La Danse à la campagne
Óleo sobre lienzo, 180 × 90 cm
París, Musée d'Orsay

DERECHA:
Baile en la ciudad (Suzanne Valadon y Eugène-Pierre Lestringuez), 1883
La Danse à la ville
Óleo sobre lienzo, 180 × 90 cm
París, Musée d'Orsay

Girardon, de 1672, en el parque de Versalles. Los bocetos que el artista realizó después revelan una clara incapacidad para hacerse con el orden clásico que pretendía; sólo los cuidadosos estudios de movimiento tienen fuerza y vida, como el dibujo de 1884 en el Art Institute de Chicago (ilustración pág. 71).

Renoir quería apartarse de la apropiación artística de nuevos aspectos fugaces, pero característicos, de la vida contemporánea, que habían proporcionado la substancia realista de las obras maestras del impresionismo, para dotar al mensaje de sus cuadros de una mayor

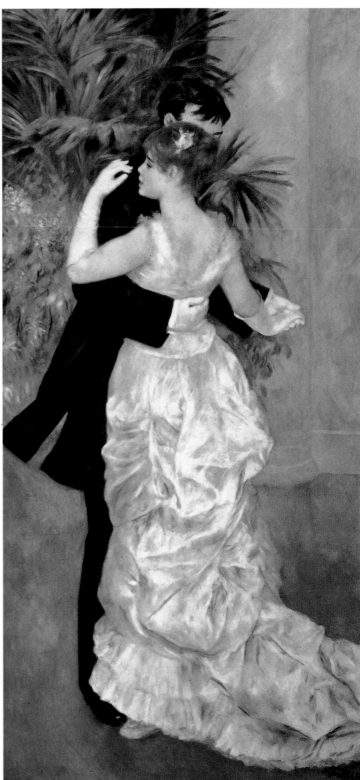

validez universal, aunque sin dejar por entero el efecto de la impresión fresca y personal. Sin volverse atrás de los logros artísticos de la claridad pictórica, sombras coloristas y captación del movimiento que hay que reconocer al impresionismo, Renoir procuró aportar al organismo del cuadro más solidez y carácter total cerrado en sí mismo, transformando la turbulencia que afecta por azar a los motivos con la ayuda de principios plásticos del clasicismo. No obstante, las contradicciones así surgidas permanecieron en gran medida sin resolver.

Renoir no pudo conseguir su propósito de una manera realmente

«Yo desprecio a todos los pintores vivos, a excepción de Monet y Renoir.»
PAUL CÉZANNE

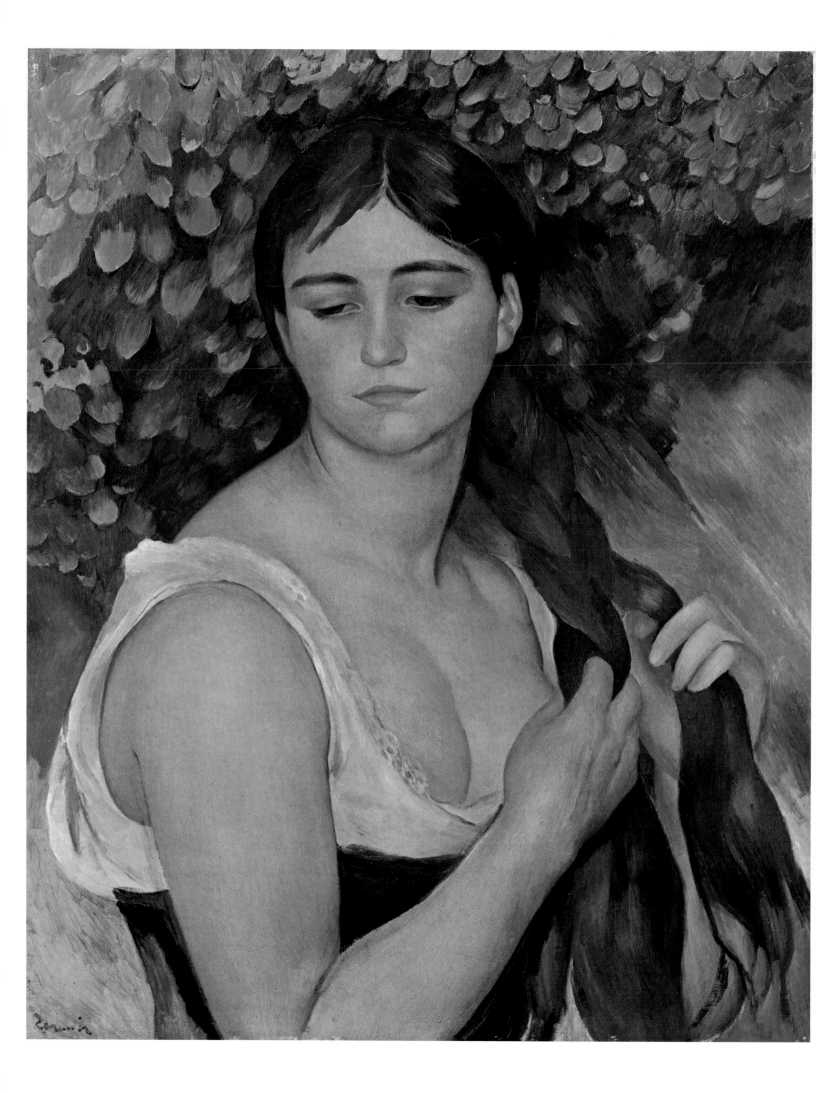

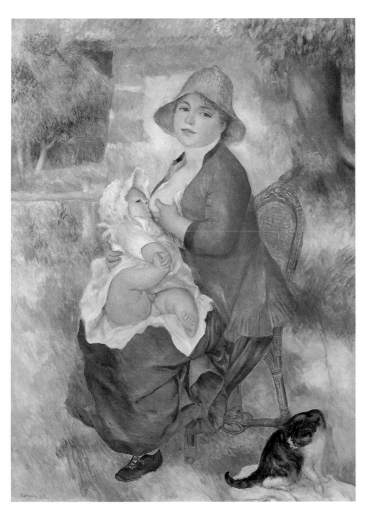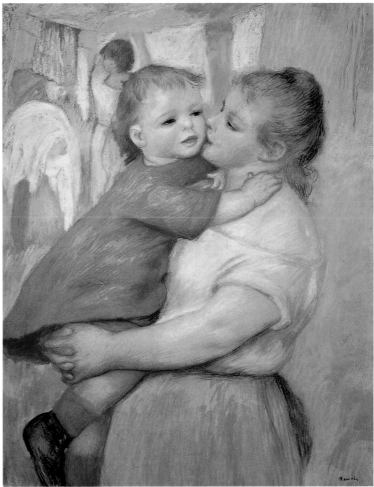

convincente y productiva, como tampoco todas las demás tendencias neoclásicas que se dieron en la pintura europea de aquella época. Para llegar a una verdad más profunda, variada dialéctica en la representación artística de la realidad complicada y contradictoria habría hecho falta, no la idealización que estaba asociada a los modelos clásicos con esta dirección, sino una captación más enérgica de las figuras y escenas histórica y socialmente concretas. Esta vía no fue emprendida por Renoir. Se concentró en desarrollar, a partir de criaturas establecidas en un ámbito idílico entre la fantasía y la realidad, un refugio mágicamente bello para la armonía y la felicidad.

El llamado «período seco», en su creación, añadió a la mano de nuestro artista una nota más fuerte de seguridad lineal. Es verdad que muy pronto la unió otra vez a un colorismo floreciente, aún más sensual y de una renovada riqueza, para crear cuadros que se nos aparecen rítmicamente animados y dotados de una acción festivo-decorativa. Renoir empezó a desarrollar este su estilo tardío a lo largo del año 1888.

IZQUIERDA:
Madre amamantando (Aline con Pierre), 1886
L'Enfant au sein (dit: Maternité)
Óleo sobre lienzo, 114.7 × 73.6 cm
St. Petersburg (Florida), Museum of Fine Arts

DERECHA:
Aline con Pierre, 1887
Aline et Pierre
Pastel sobre papel vegetal, 81.3 × 65.4 cm
Cleveland, Museum of Art

ILUSTRACIÓN PÁGINA 66:
La trenza, 1885
La Tresse (Suzanne Valadon)
Óleo sobre lienzo, 56 × 47 cm
Baden (Suiza), colección privada

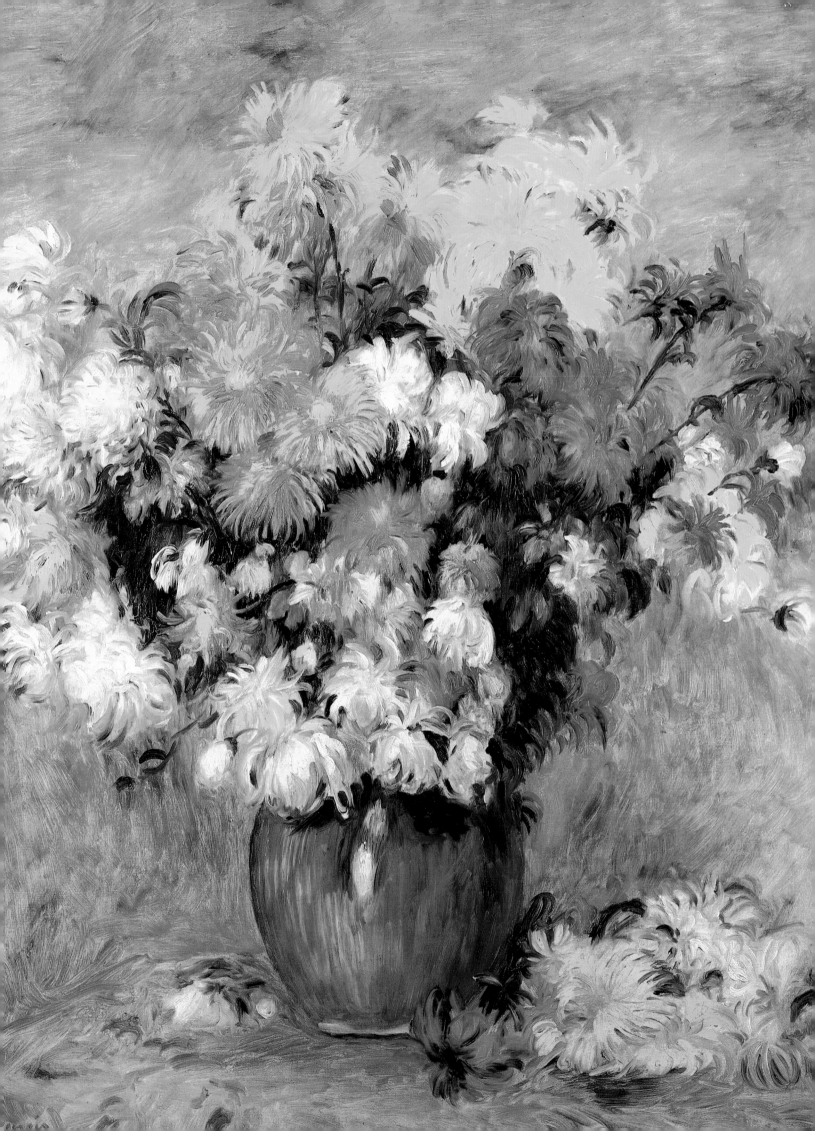

Enfermedad y vejez
1888–1919

Los tres últimos decenios de la vida de Renoir carecen de dramatismo de puertas afuera, pero están impregnados de un carácter trágico personal. Estuvieron llenos del triunfo tranquilo de su arte, de su reconocimiento general y también de la estimación económica que le dispensó de preocupaciones externas. Sin embargo, estuvieron oscurecidos por la amargura de una grave enfermedad contra la que hubo de luchar duramente, y por el destino de todos los artistas que envejecen: el de tener que ver cómo su arte era revisado y superado por la generación que venía empujando.

Trabajó a finales de los ochenta varias veces con Cézanne, después con la mujer más dotada de la pintura impresionista y que Renoir tanto admiraba, Berthe Morisot, hasta el fallecimiento de ésta en 1895. En 1890 volvió a exponer en el Salon, lo que hacía por primera vez desde 1883, y fue también la última. En 1892 viajó con su amigo Gallimard a España y quedó muy impresionado por los tesoros de sus museos. Pero mientras que el familiarizarse con la pintura española, con Diego Velázquez y Francisco de Goya, había ejercido gran influencia en la primera fase del impresionismo particularmente en Manet, Renoir ya no cambió. Ese año surgió el reconocimiento público. Durand-Ruel organizó una exposición especial con 110 cuadros suyos, y por vez primera el Estado francés compró un cuadro de Renoir para el museo de Luxembourg: «Yvonne y Christine Lerolle al piano» (ilustración pág. 83). Pero cuando dos años después el legado de Caillebotte fue a parar al Estado y Renoir fue nombrado albacea, tuvo que pelear pese a todo con gran dureza a fin de que las autoridades artísticas se movieran para que al menos aceptara la mayor parte de la colección. Aquellos señores miembros de las correspondientes comisiones no querían meter de ninguna manera en un museo estatal demasiados cuadros de una pintura largo tiempo denostada y objeto de burla, pintura respecto de la cual seguían teniendo una posición muy escéptica. Además, la burguesía de París temblaba precisamente entonces ante una ola de atentados anarquistas, y ya era cosa sabida que una porción de los pintores antiacadémicos eran afectos a las ideas anarquistas. Podemos citar al profesor de la École des Beaux-Arts Gérôme, quien a la vista de las pinturas impresionistas habló de inmundicia que demostraba la aceptación de una relajación moral del Estado; y de las 65 pinturas de Caillebotte sólo 38 entraron en el

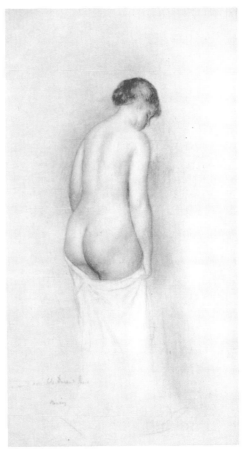

Después del baño, 1884
Après le bain
Almagre y carbón, 44.5 × 24.5 cm
París, Colección Durand-Ruel

Jarro con crisantemos, hacia 1885
Vase de chrysanthèmes
Óleo sobre lienzo, 82 × 66 cm
Rouen, Musée des Beaux-Arts

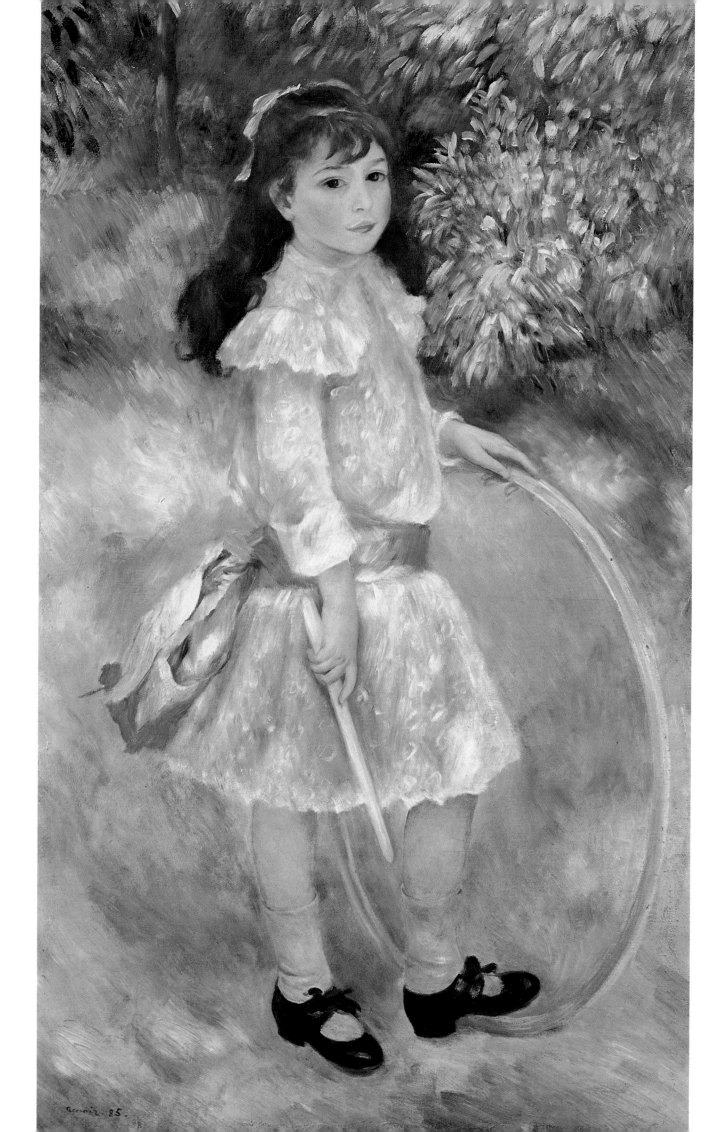

museo de Luxembourg, entre ellas seis, en lugar de ocho, de Renoir. Por esta época el artista pasó varios veranos (1892, 1893, 1895) en la costa bretona de Pont-Aven, uno de los lugares buscados por los pintores. Allí se encontraban por entonces sobre todo los representantes del simbolismo, la nueva tendencia dominante. Entre ellos había jugado Paul Gauguin un papel de primera línea, antes de partir en 1891 hacia los Mares del Sur para redescubrir el paraíso que Europa no le podía ofrecer. «¿Para qué?», dijo Renoir, cuando lo oyó. «En Batignolles uno puede pintar igual de bien». Pero entretanto también él buscaba un paraíso fuera de su entorno real, en los idílicos paisajes en que hacía que alegres y despreocupadas jóvenes se bañaran y soñaran. Como modelo para esos cuerpos sensuales posó ante él Gabrielle Renard, prima de la señora Renoir, que había entrado de criada con 14 años, en 1893, poco antes del nacimiento de Jean, el segundo hijo del pintor y que permaneció con Renoir hasta aproximadamente 1919, casándose luego con el pintor americano Conrad Slade. También se sentaron otras criadas y nodrizas de sus hijos y la cocinera. En verano Renoir residía ahora con frecuencia en Essoyes, el pueblo natal de su mujer, donde en 1898 compró una casa. A últimos de ese año tuvo el primer ataque de un reuma grave, que le obligó a pasar el invierno en el sur, en la Provenza, y a hacer curas en verano.

Antes de su enfermedad había estado otra vez en el extranjero. En 1896 visitó Bayreuth; la música de Wagner le seguía atrayendo, pero el culto a Wagner en la ciudad de festival le decepcionó. Después de esa primera crisis, cuando su estado mejoró transitoriamente, volvió a Alemania. En 1910 aceptó una invitación de la familia Thurneysen para ir a Munich, pintó retratos y disfrutó con los cuadros de Rubens en la Pinacoteca de aquella ciudad. Su fama había traspasado las fronteras de Francia. No sólo presentó sus cuadros en 1896 y 1899 en exposiciones organizadas por Durand-Ruel, en 1904 en el Salón de Otoño y en 1913 en la galería Bernheim de París, sino que estuvo también en la Centennale, la muestra del arte francés del siglo XIX en la exposición universal de París de 1900, participando y recibiendo la cruz de la Legión de Honor. Además, sus cuadros podían verse a principios de este siglo en Londres y Budapest, Viena y Estocolmo, Dresde y Berlín, y el hombre de negocios de Moscú Sergei Schtschukin mostró con mucho gusto a los interesados sus magníficos Renoirs, que hoy constituyen una de las joyas más preciadas del museo Pushkin de la capital rusa. El pintor residió en 1899 en Magagnosc, cerca de Grasse, y en 1902 en Le Cannet, en las inmediaciones de Cannes. En 1901 vino al mundo su tercer hijo, Claude, llamado Coco, un modelo encantador de muchos cuadros de estos años (ilustración pág. 86).

En 1903 los Renoir se trasladaron definitivamente a Cagnes, no lejos de Antibes, en el mismo paisaje cálido de la Costa azul. Allí vivieron primero en el edificio de correos, antes de que el artista se hiciera construir la casa «Les Collettes» en un espeso olivar que se convirtió en el estudio al aire libre de sus últimos años. Los turistas que transitaban le molestaban cuando pintaba, porque el portero del hotel recomendaba la «visita» al célebre artista. Inoportunos comerciantes convencían a aquel hombre bondadoso para que pintara los

Boceto para «Las grandes bañistas», hacia 1884
Etude pour «Les Grandes Baigneuses»
Almagre y carbón, 98.5 × 64 cm
Chicago, Art Institute

IZQUIERDA:
Jovencita con aro (Marie Goujon), 1885
Petite Fille au cerceau (Marie Goujon)
Óleo sobre lienzo, 125 × 75 cm
Washington, National Gallery of Art

ILUSTRACIÓN PÁGINAS 72–73:
Las grandes bañistas, 1887
Les Grandes Baigneuses
Óleo sobre lienzo, 118 × 170 cm
Filadelfia, Museum of Art

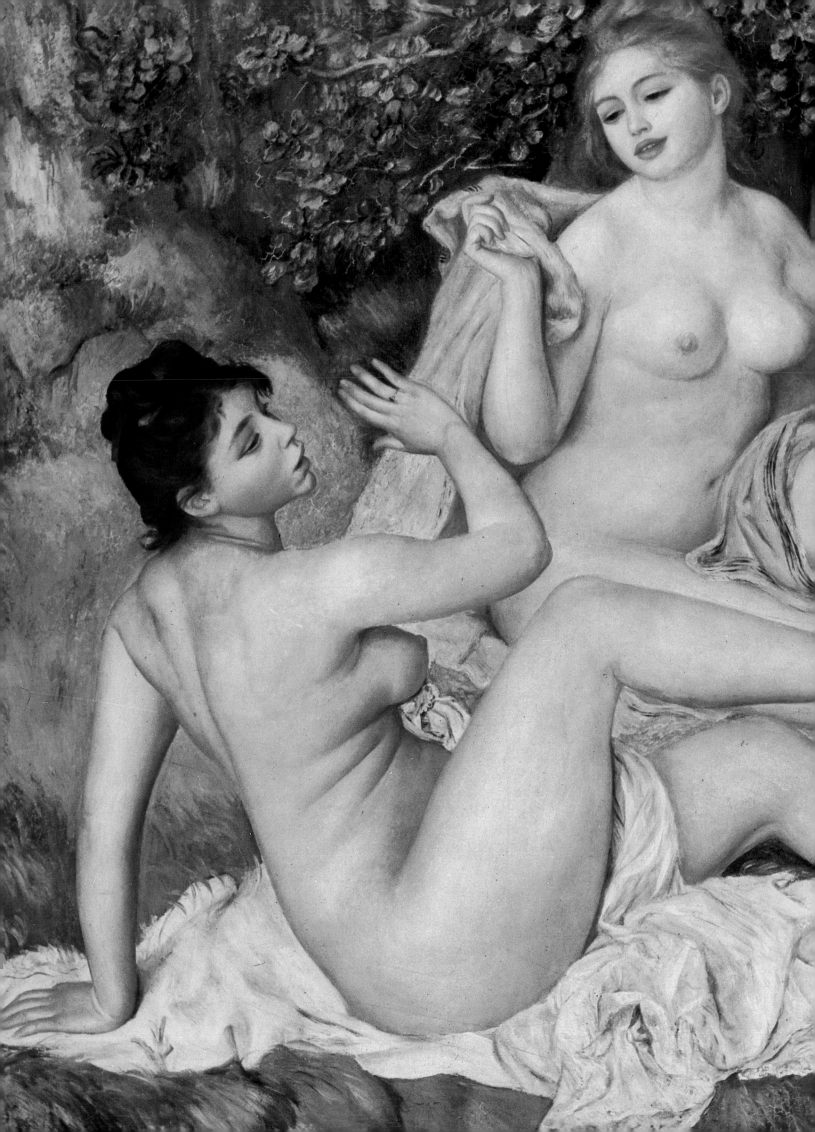

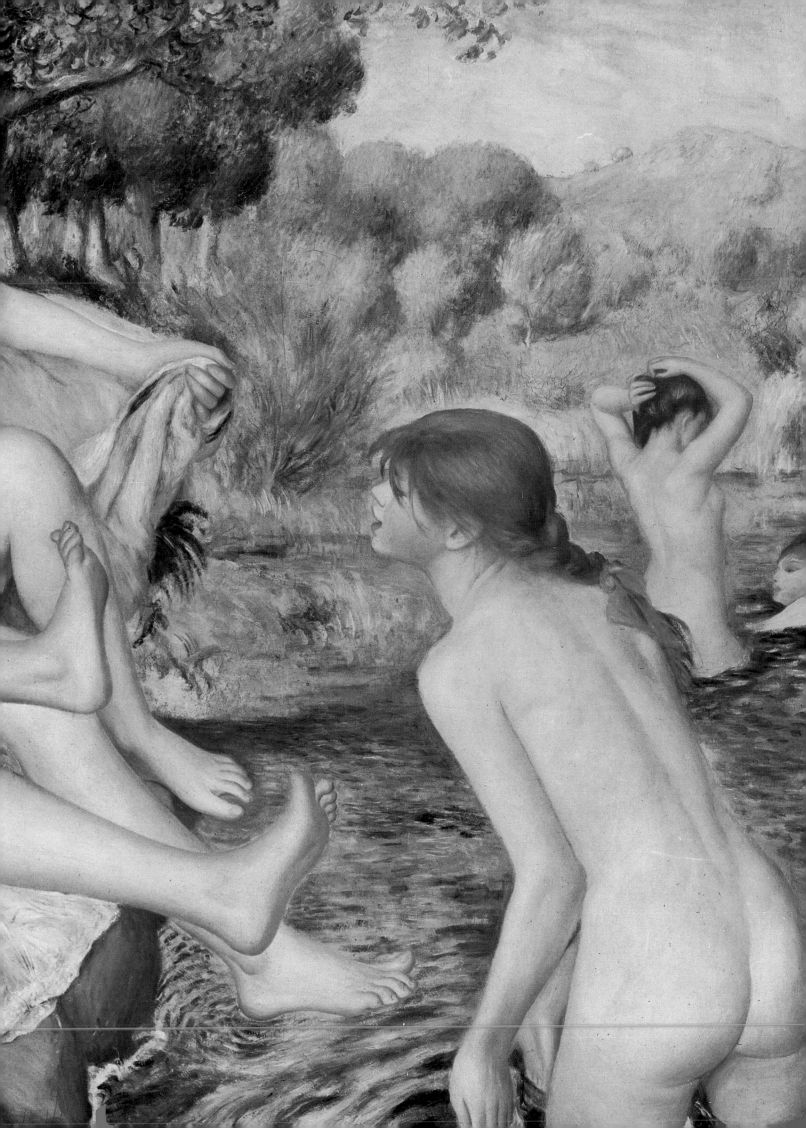

retratos de sus mujeres e hijos, a veces para vender acto seguido los cuadros con beneficio, como una acción cuyo valor ha subido. Pero también se encontraban visitantes bien recibidos: los escultores Auguste Rodin y Aristide Maillol los pintores Albert André y Walter Pach, los cuales, como el marchante Ambroise Vollard, nos dejaron valiosas notas de sus conversaciones con el viejo maestro (que odiaba este apelativo). Él se expresaba llanamente y sin ideas alambicadas. Teorías artísticas afectadas, muchas de las cuales gozaban entonces de gran predicamento, le hacían completamente renuente a cualquier teoría. Pero sobre todo mostraba un respeto hacia la tradición de los grandes maestros y hacia aquella capacidad artesanal que había desaparecido entretanto por la creciente división del trabajo. No aparecía como crítico ni rebelde; se diría que vivía fuera de su época, pero se aseguraba así una pureza y una humanidad que entonces se hacían más raras.

La grave artritis reumática le causó terribles dolores. Los huesos se le encorvaban y la carne se le secaba. En 1907 pesaba aún 48,5 kg y apenas podía ya sentarse. Después de 1910 no pudo ya desplazarse con muletas y quedó postrado en una silla de ruedas. Tenía las manos como garras de pájaro, y con vendas debió evitarse que las uñas de los dedos crecieran dentro de la carne. Le era imposible mantener el pincel; se lo habían de sujetar entre los dedos rígidos. Y así pintaba, sin respiro, día tras día, cuando los ataques no le obligaban a permanecer en la cama, donde armazones de alambre protegían su cuerpo del contacto de las sábanas. De tiempo en tiempo se encontraba completa-

IZQUIERDA:
Jovencitas en un prado, hacia 1890
La Cueillette des fleurs (dit: Dans la prairie)
Óleo sobre lienzo, 81 × 65 cm
Nueva York, Metropolitan Museum of Art

DERECHA:
Las lavanderas, 1889
Les Laveuses
Óleo sobre lienzo, 56.7 × 47 cm
Baltimore, Museum of Art

ILUSTRACIÓN PÁGINA 74:
La pequeña espigadora, 1888
Enfant portant des fleurs
Óleo sobre lienzo, 61.8 × 54 cm
São Paulo, Museu de São Paulo Assis Chateaubriand

ILUSTRACÍON PÁGINA 76:
Mujer después del baño, 1888
Baigneuse (Après le bain)
Óles sobre lienzo, 81 × 66 cm
Washington, Colección David Lloyd Kreeger

ILUSTRACÍON PÁGINA 77:
Después del baño, 1888
Après le bain
Óleo sobre lienzo, 65 × 54 cm
Tokio, colección privada

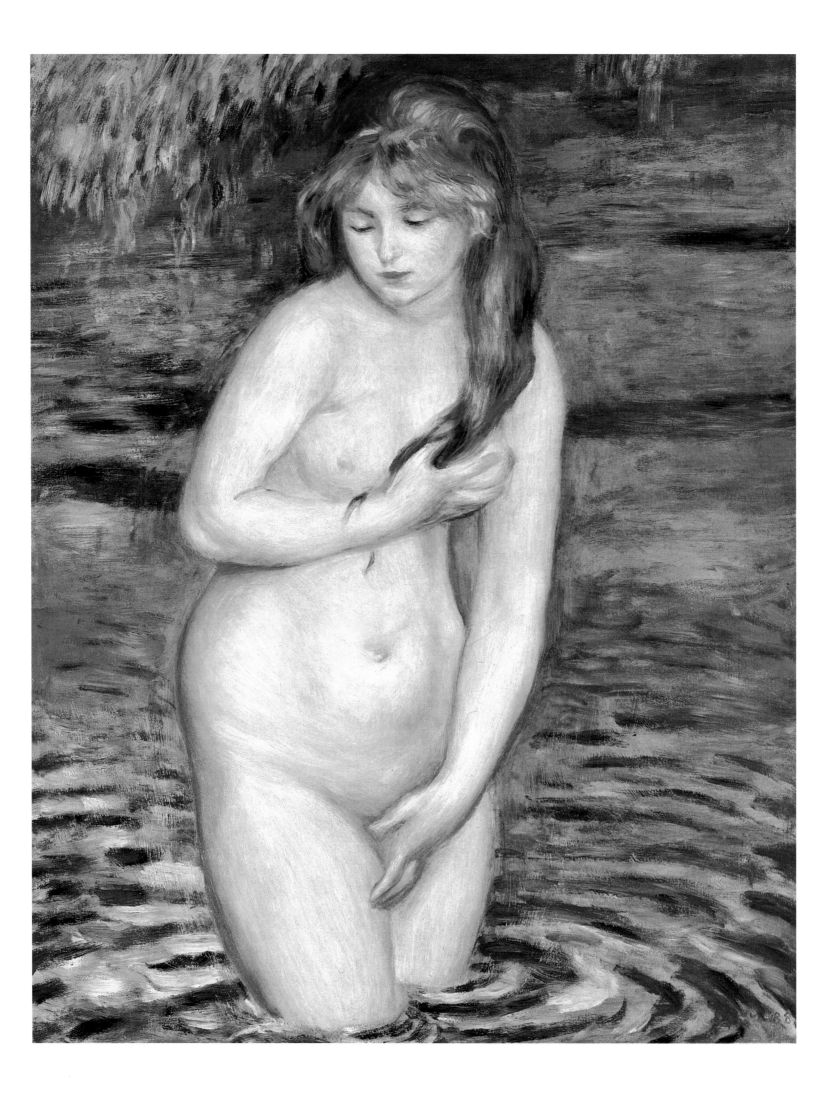

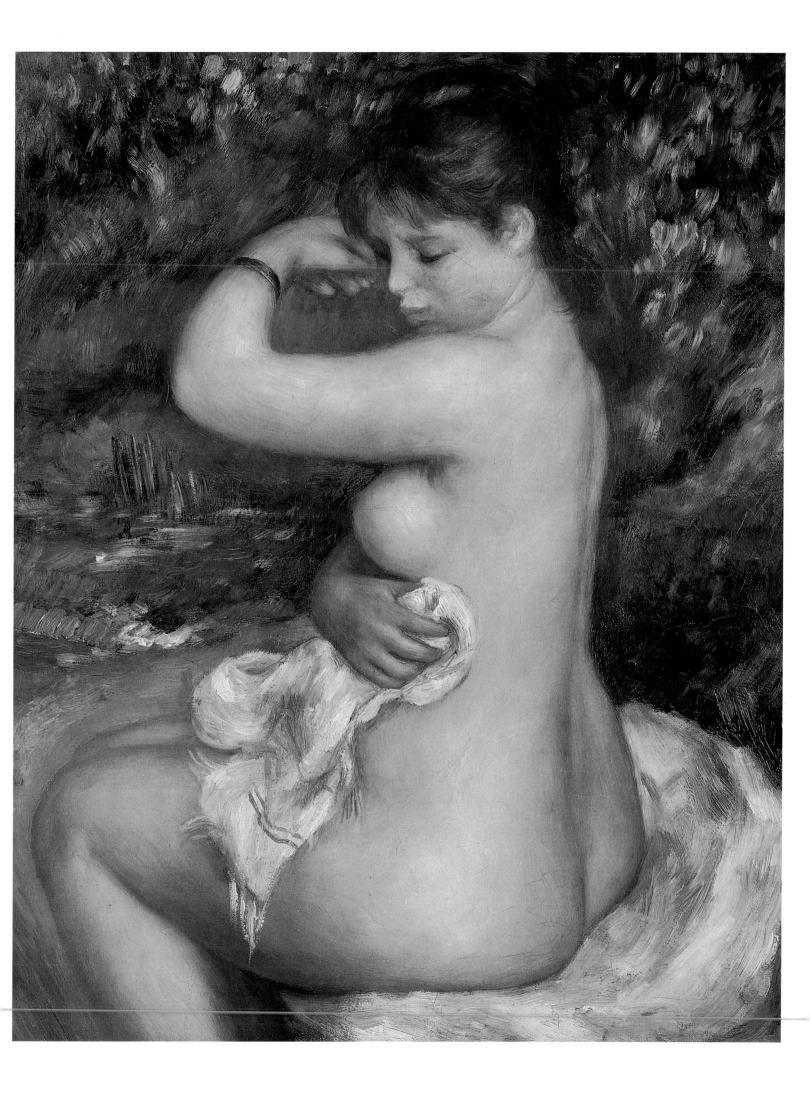

Autorretrato con sombrero blanco, 1910
Autoportrait au chapeau blanc
Óleo sobre lienzo, 42 × 33 cm
París, Colección Durand-Ruel

«Pintar flores me relaja el cerebro. Espiri-
tualmente no me esfuerzo en ellas como
cuando estoy ante un modelo. Cuando
pinto flores, pongo tonos, experimento
valores audaces, sin preocuparme si estro-
peo un lienzo. Algo semejante no me atre-
vería a hacerlo con una figura, por miedo a
dar al traste con todo. Y la experiencia que
adquiero con estos intentos la aplico luego
en mis cuadros.» PIERRE-AUGUSTE RENOIR

«Creo que poco a poco entiendo algo de
esto.»
PIERRE-AUGUSTE RENOIR, el 3 de diciembre de 1919,
después de haber acabado su último cuadro.

Rosas, 1890
Roses
Óleo sobre lienzo, 35 × 27 cm
París, Musée d'Orsay

mente paralizado. Los visitantes se acostumbraron a que el pintor
interrumpiese la conversación y resistiese el ramalazo de dolor, para
seguir luego, un cuarto de hora más tarde, en el punto donde la había
dejado. Se hizo construir un caballete en el que podía enrollar sus
lienzos como el tejido que sale en un telar; así podía continuar enfren-
tándose también con formatos mayores, aun sentado en una silla de
ruedas y obligado a mover el brazo sólo para pinceladas cortas y
enérgicas. «Ya ve Vd.», decía al marchante Vollard, quien contem-
plaba cómo aquellas encorvadas zarpas llevaban el pincel, «¡No se
necesitan manos para pintar!».

En esa época Renoir se hizo también escultor: encontró manos
ajenas que moldearan para él la arcilla como él indicaba. El joven
español Ricardo Guinó se reveló como un ayudante sensible; otro que
lo reemplazó estaba menos dotado. Disponía las imágenes según unos
esbozos de Renoir y luego venía el turno de la elaboración. Renoir
tenía la silla de ruedas muy arrimada y dirigía con una varita: «Eso un
poco más allá . . . un poco más . . . ¡así! ¡Aquí más redondo, más relle-
no . . . !». Ambos se habían compenetrado tan bien que se entendían
casi exclusivamente con cortos sonidos, con pequeñas exclamaciones,
con gruñidos de aprobación o desaprobación de Renoir. Así nacieron
esculturas que no fueron nunca tocadas por las manos de Renoir y que
sin embargo son sus obras más originales, creaciones de su espíritu y
su modelo de la belleza humana.

En efecto, esto es lo que resulta casi inconcebible y sublime de
esta obra tardía: que aquel anciano achacoso no dejó nunca que pene-
trara en su arte la más mínima sombra de la desesperación o del hastío
de la vida, la irritación o la envidia hacia los sanos, que los cientos de
obras de los últimos años son todos un único himno a la existencia
feliz, una única sonrisa arcádica.

Al principio de la primera guerra mundial, que él despreciaba
como absurda, sus hijos Jean y Pierre fueron gravemente heridos. Su
madre los cuidó, hasta que, anímicamente muy afectada, murió en
1915. En el primer verano de la posguerra Renoir visitó su tumba en
Essoyes, y después viajó de nuevo a París. Los cuadros del Louvre
habían sido devueltos desde sus refugios y colgados otra vez. Condu-
jeron al pintor, que contaba 78 años, en la silla de ruedas a sus cuadros
favoritos, a François Boucher, Delacroix y Corot, y a «Las bodas de
Caná» de Veronés, pintura grande y rebosante de color, junto a la
que, de acuerdo con un deseo de Renoir, en un sitio de honor, colgaba
su pequeño estudio con el retrato de madame Charpentier de 1877.
Vuelto a Cagnes, continuó pintando. «Todavía hago progresos», decía
pocos días antes de su muerte y, según cuentan, lo último que se
escapó de sus labios, el 3 de diciembre de 1919, refiriéndose a los
preparativos de una naturaleza muerta que quería pintar, fue esto:
«Flores . . .».

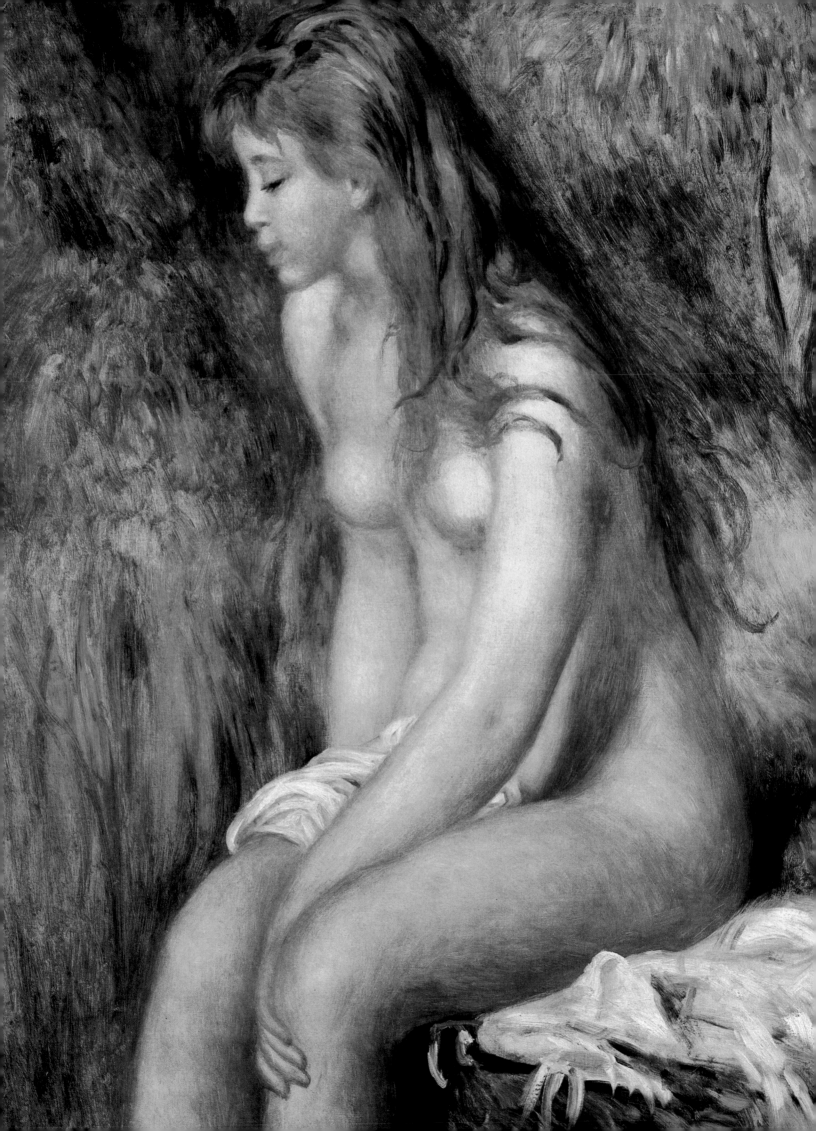

El estilo tardío

En realidad, un efecto florido lo produce toda la pintura de Renoir de los años que siguieron a la superación de su «período seco», desde 1888. Las vibrantes superficies pictóricas están llenas de un chisporroteo homogéneo de colores fuertes. Ya «Jovencita leyendo», del museo de Francfort, evoca el recuerdo del tratamiento que el mismo tema había experimentado diez años antes (ilustración pág. 27). El hechizo óptico se ha vuelto aún más rico y sensual, pero el hombre, al que antes Renoir observaba en una situación nueva, envuelto en luz, se sumerge ahora en un mar de flores llenas de color y no se interesa en modo alguno por el individuo sino como portador de colores casi inmaterializados.

La belleza de las pinturas tardías estriba en la borrachera de color que se derrama por el lienzo con unas pinceladas relajadas y en una composición de movimiento curvilíneo, a menudo sólo como el polvo delicado de las alas de una mariposa. La clara luz de la Provenza corre por los paisajes de nuestro pintor, haciendo que los colores se desplieguen en fantástica profusión, tanto si se trata de los cubos de las casas blancas, que Cézanne concebía de muy otra manera, como de los retorcimientos nudosos de los olivos, expresivamente dramatizados por Vincent van Gogh. En Renoir todo se convertía en un jardín de cuento de hadas envuelto de alegres armonías en rojo, amarillo, verde y azul, o en un tejido de inextricable esplendor decorativo.

Cuando pintaba a su prójimo en el entorno natural, lo asociaba con éste por una semejante textura de color. Seguía teniendo la sensibilidad de los impresionistas hacia el matiz, hacia el atractivo de un movimiento desenvuelto impulsivo, sobre todo el ejecutado por una joven grácil. La joven al piano, que Renoir pintó de varias formas, seduce por la naturaleza de las posturas y también de la mímica de las dos hermanas Lerolle que ensayan una nueva melodía (ilustración pág. 82). Pero la mímica aquí es lo de menos.

Las jóvenes que están sentadas en un prado y trenzan flores (ilustración pág. 75) son cifras de un panteísmo romántico que fluyendo como olas mezcla hombre y naturaleza serenamente, y apenas ya hombres aprehensibles de un determinado tiempo, actuando y sintiendo en la naturaleza transida de sol, como había sido el caso en las representaciones de los años setenta y primeros de los ochenta.

La relación del pintor con respecto a los individuos «sencillos»,

Bañista, 1906
Baigneuse
Aguafuerte, 23.7 × 17.5 cm
París, Biblioteca Nacional

Bañista sentada, 1892
Baigneuse assise
Óleo sobre lienzo, 81 × 65 cm
Nueva York, Colección Lehmann

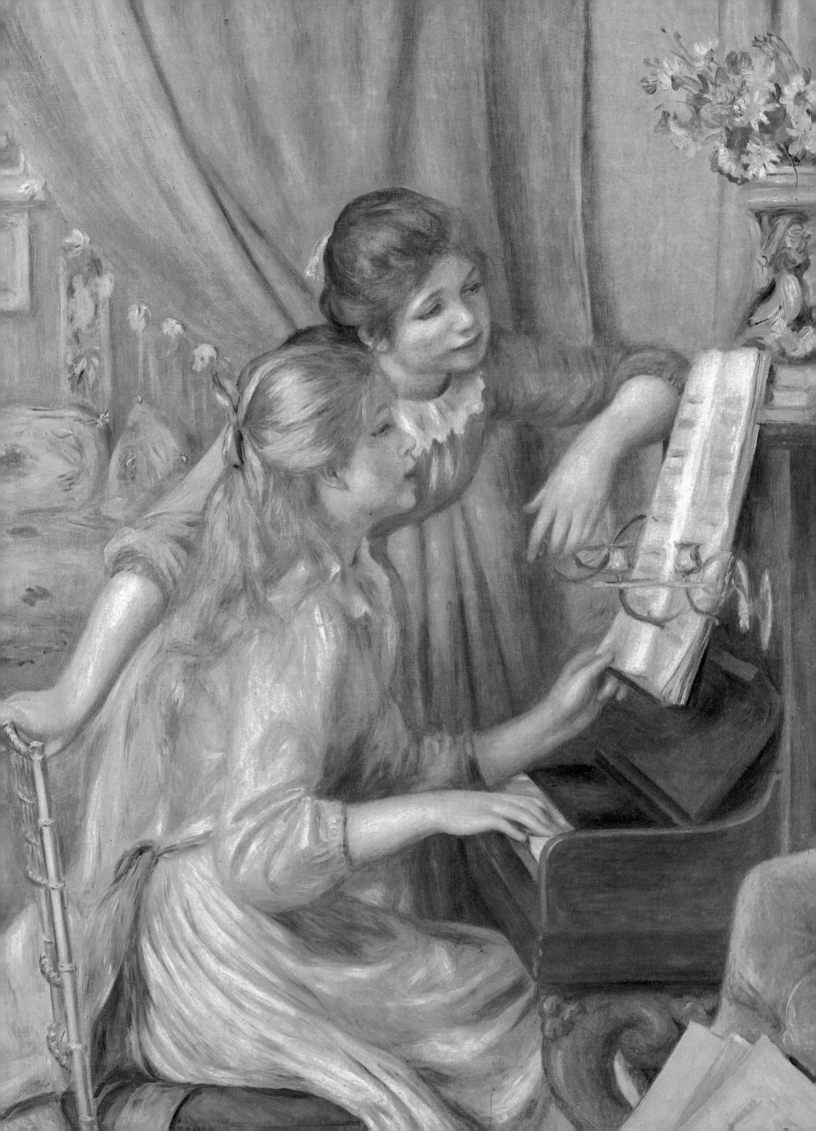

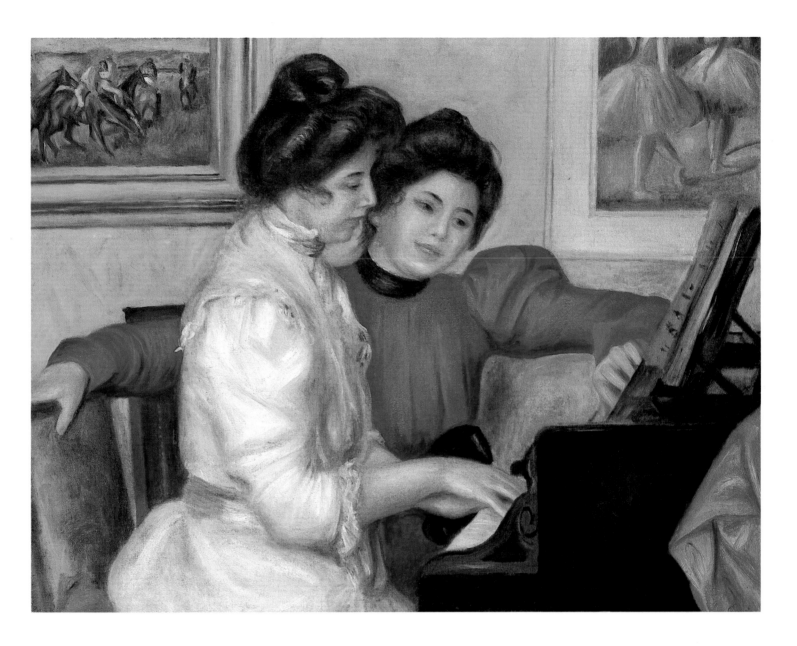

no sólo inalterada, sino incluso fijada por la simpatía, se exteriorizó en una serie de cuadros que muestran criadas lavando la ropa en el arroyo (ilustración pág. 75). La belleza de sus formas y movimientos le parecía connatural; no iba con Renoir la seriedad con que había representado Daumier el pesado trabajo de las lavanderas unos decenios antes.

En los cuadros ya no hay por lo general una composición psíquica, e incluso la composición de las figuras se ha empobrecido en intensidad, puesto que se ha diluido el ritmo de los acentos cromáticos de los objetos, esparciéndose por la superficie del cuadro independientemente de los objetos como una muestra que fuera criatura de la fantasía. Unas motas de luz en la hierba o en las cosas dimanan de los resultados de una más exacta observación de la realidad cromática, que veinte años antes habían horrorizado a los críticos; pero no están aquí ya para reflejar lo más verosímilmente posible la realidad objetiva, sino que se han convertido en juguete de las ensoñaciones cromáticas subjetivas. Recordemos que las obras del último decenio y medio de la producción de Renoir fueron contemporáneas de los expresivos cuadros de los llamados «fauves» del círculo de Henri Matisse (quien visitó a Renoir en Cagnes poco antes de su muerte), del nacimiento del

Yvonne y Christine Lerolle al piano, 1897
Yvonne et Christine Lerolle au piano
Óleo sobre lienzo, 73 × 92 cm
París, Musée de l'Orangerie

IZQUIERDA:
Dos jóvenes al piano, 1892
Jeunes Filles au piano
Óleo sobre lienzo, 116 × 90 cm
París, Musée d'Orsay

cubismo de Picasso y Georges Braque y de la pintura inconcreta «absoluta» de Wassily Kandinsky.

Los retratos de Renoir perdieron en la época tardía la mayor parte del atractivo psicológico. Algunos defraudan por el vacío de los rostros, si bien en algunos es evidente el esfuerzo emprendido por Renoir muchos años atrás por una individualización conveniente. Los más hermosos son los cuadros que en su embelesamiento de padre pintó de su último hijito Coco. Lo describió creciendo bajo los cuidados de la criada Gabrielle, comiendo de la mano de ésta, emprendiendo sus primeros garabatos y desplegando todo el encanto seductor de un duendecillo mimado de rizos rubios. El aspecto florido que un niño posee por naturaleza es lo más conseguido.

Junto a ello sobresalen los retratos o estudios de Gabrielle (ilustración pág. 88). Alguna que otra vez la vemos en su laboriosidad sencilla y rigurosa representada por el pintor con quietud, sobriedad y agradecimiento. Pero por lo general Renoir la transfigura poniéndose flores o alhajas, mediante vestidos vaporosos, abiertos y con una gracia de movimientos que quizá la joven nunca tuvo en la realidad. Más

Vista de las obras de Sacré-Cœur, hacia 1896
Vue de la nouvelle église du Sacré-Cœur
Óleo sobre lienzo, 41.5 × 32.5 cm
Munich, Neue Pinakothek

que copiar exactamente sus modelos, Renoir se dejaba inspirar por ellos. Las situaciones de la mujer arreglándose y peinándose, todas las escenas íntimas del aseo son ahora más sencillas que en los primeros tiempos, sin complicados efectos de luz, sin movimientos caprichosos. Montaba en el formato del cuadro gestos universalizados, tranquilos, por así decirlo, eternos sin aquellas interferencias y tensiones que tanto le habían gustado en los años setenta, apartándolos de la banalidad con las fórmulas de encantamiento de sus fantasías cromáticas. Ya no los sentimos como hábitos cotidianos, sino como ritmos libres de canciones líricas. Cierta traza de música, de danza, desde luego solamente de una manera suave y armónica, le vino en sus motivos. En el verano de 1909 hizo que Gabrielle y otra modelo frecuentemente requerida por él posaran con vestidos orientales, que otra vez recuerdan a las argelinas de Delacroix, como bailarinas con pandereta y castañuelas, representaciones que habían de decorar el comedor del coleccionista parisino Maurice Gangnat (ilus. pág. 87).

Terraza en Cagnes, 1905
Terrasse à Cagnes
Óleo sobre lienzo, 45.3 × 54.3 cm
Tokio, Bridgestone Museum of Art

«Por lo que a mí respecta, siempre me he cuidado de ser un revolucionario. Siempre he creído y sigo creyendo que no hago más que continuar lo que antes otros han hecho mucho mejor que yo.»
PIERRE-AUGUSTE RENOIR

Los desnudos de muchachas se convirtieron tras los años del «período seco» en el motivo preferido por Renoir. En gran medida, estos desnudos han marcado el concepto de su obra pictórica en la posteridad, después de que el observador se hubiera acostumbrado al colorismo porcelanesco de las obras de los primeros años noventa y el rosa fresa de los últimos trabajos. Se suele olvidar fácilmente que en la producción del período genuinamente impresionista, en los años setenta, los desnudos estuvieron completamente en un segundo plano con respecto a las escenas de la vida burguesa. Pero Renoir abandonó el objetivo realista de estos mismos cuadros, como la mayoría de los pintores franceses contemporáneos, para construir en un ámbito del arte puro, alejado de la contradictoria vida de la sociedad.

Esas jóvenes suyas que se mueven en inocente desnudez, representadas casi todas al aire libre (compárense las ilustraciones págs. 76, 77 y 80), no pueden negar, por la estatura y rostro, que son jóvenes francesas de un determinado tipo para modelos preferido por el artista. No intentaba revivir las reglas clasicistas de la proporción y construir pseudoantiguas y esbeltas figuras ideales en el sentido de la tradición académica. Para su canon de la belleza es decisivo un cuerpo relleno, redondeado y de anchas caderas. Renoir seguía en inmediato contacto sensitivo con la naturaleza, sin perder pie en la realidad, como muchos pintores contemporáneos. Pero era una realidad que se

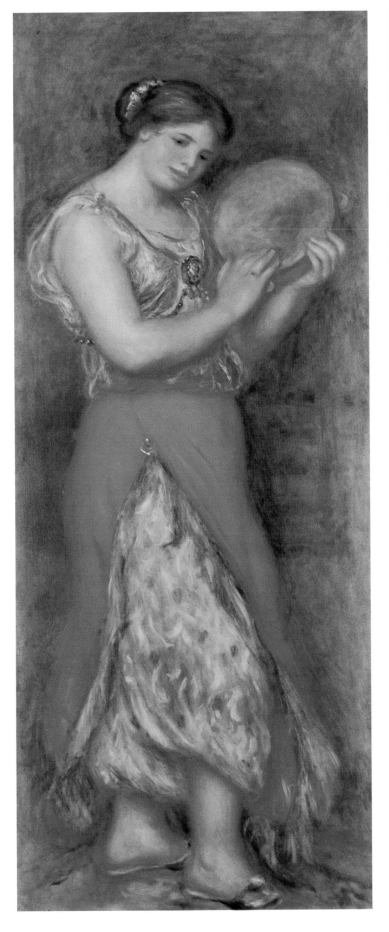 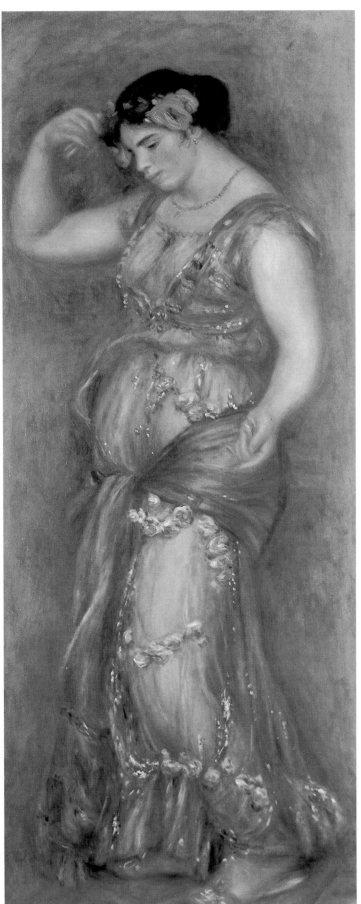

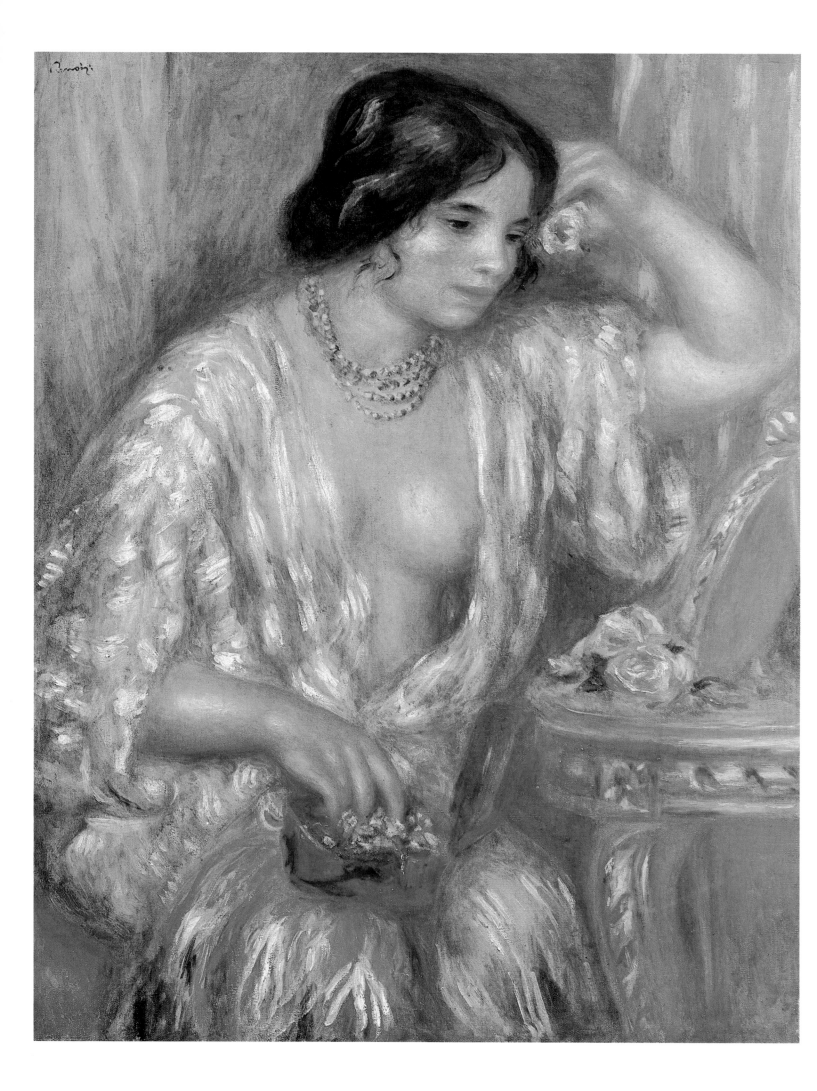

reducía a la forma sensiblemente observada del individuo, mejor dicho, al cuerpo. Sólo pintaba el cuerpo de las jóvenes.

La joven y la mujer eran para él seres exclusivamente animales, que actuaban por instinto. La concepción de la mujer como un ser por lo general más estúpido e instintivo dominaba en la sociedad de entonces, y la consideración biológica, puramente derivada de las ciencias naturales, sobre la persona humana había triunfado gracias a los filósofos positivistas y a los escritores naturalistas ya al principio del impresionismo. Pero ahora esta animalización se evidenció cada vez con más claridad. Las jóvenes de Renoir tienen tanta «alma» como se expresa por sus cuerpos. No poseen espíritu, intelecto, ni siquiera la conciencia de individuos socialmente actuantes. Eran para el pintor como hermosos animales o como flores y frutas en su espléndida plenitud. Utilizaba a sus criadas al mismo tiempo como modelos, y todo lo que pedía era «que su piel reciba bien la luz». Lo más bello en una mujer le parecía – lo dijo él mismo sin rodeos – el trasero, aunque en otra ocasión expresó su criterio de que si Dios no hubiera creado los senos de la mujer, él no se habría hecho pintor. Alabar y enaltecer esos atractivos corporales constituyó el sentido principal de su producción artística tardía. Lo hacía sin el menor asomo de lascivia, con una – y perdónesenos la paradoja – casta sensibilidad, que tiene en sí misma algo animal, ingenuamente natural. Manifestaba en sus cuadros una relación estética con la desnudez, relación que puede llamarse clásica, porque de hecho aparece cultivada por vez primera en las obras de la antigüedad griega. Su clasicismo, sin embargo, se limitaba a este campo, al intento ansioso de alcanzar la belleza de la persona humana en una Arcadia eterna, inundada de sol.

A veces estaba citando claramente las conocidas posturas de las representaciones griegas de Venus; en otros casos reflejaba sus modelos de manera completamente natural, con un carácter la mayoría de las veces algo ensoñador, con sus cuerpos pesados de pechos firmes y pequeños y hombros redondeados, de diminutas cabecitas esféricas, ojos brillantes y bocas de grandes labios. Su tez la pintaba Renoir a comienzos de los noventa de un modo llamado «nacarado» con sombras de un gris plata, y después en tonos de un brillo más cálido.

Justo al final de su vida los desnudos de Renoir toman realmente la dignidad y la grandeza de los antiguos, como por ejemplo la «Bañista sentada», de 1914 (ilustración pág. 90). Su colorismo – un rojo fresa de brillantes tonos lilas, embutido en orgías de verde, amarillo y azul – es a menudo demasiado fuerte; su carne se nos aparece a veces casi intolerablemente fofa y opulenta, como una visión febril del lisiado y esqueléticamente delgado que la pintaba; pero esas imágenes no sólo toman de nuevo en algunos pocos casos motivos de actitudes de esculturas griegas, sino que tienen el brío natural y la serena autenticidad de sus comedidos movimientos, que las convierten en diosas terrenales. Un maravilloso bronce, modelado para él por Guinó, una risueña figura que viene corriendo en la fuerza de su cuerpo, recibió el nombre de «Venus Victrix»: la diosa del amor como vencedora.

Examinado en un sentido más profundo, este nombre puede figurar en toda la obra. Renoir era un hombre sencillo y bondadoso. No

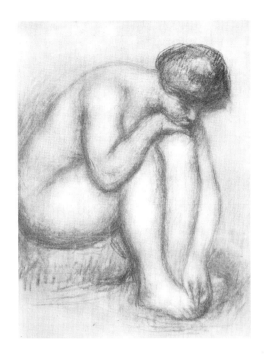

Bañista secándose, 1910
Baigneuse se séchant
Almagre, 52 × 47.5 cm
París, Colección Durand-Ruel

Gabrielle con el joyero, 1910
Gabrielle aux bijoux
Óleo sobre lienzo, 82 × 65.5 cm
Ginebra, colección Skira

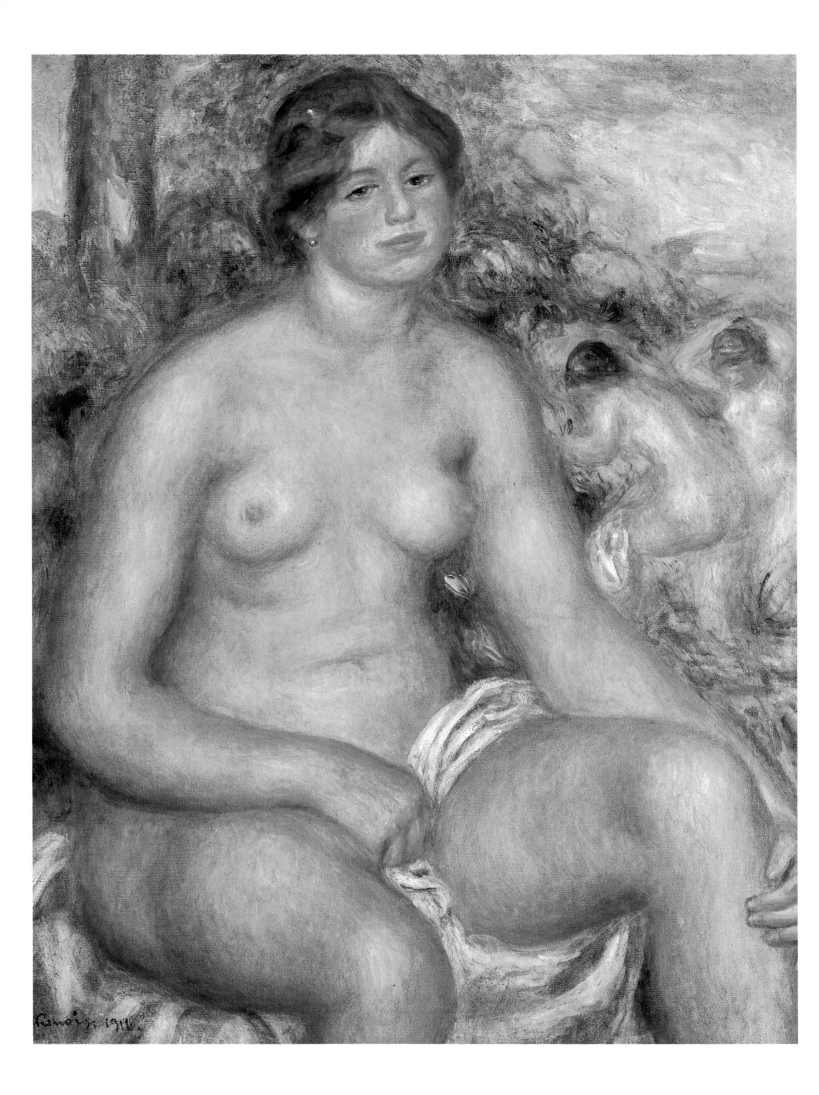

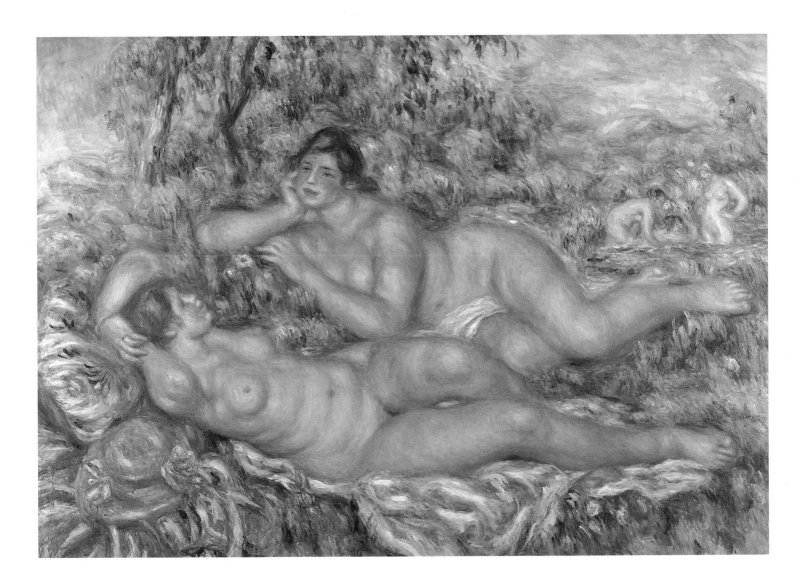

encontraba apego alguno a los hombres que ya en su tiempo querían levantar un mundo tan hermoso y puro como el que él mismo revelaba en todos sus cuadros sobre unos cimientos más sólidos y racionales que el mero culto de la belleza perceptible por los sentidos, y por ello cuestionaban el mundo burgués de nuestro artista. No quería ser un revolucionario. En busca de nuevas y eternas bellezas fue capaz de ver y plasmar siempre sólo una parte de la verdad. Pero no mintió nunca, y tampoco sobrevaloró nunca su yo hasta el punto de quedar deformadas las proporciones de la realidad a su alrededor. Su arte no humilló ni ofendió nunca al hombre. Amaba los hombres, la luz, la naturaleza interminable. En una época en que se extendían en torno a él la angustia existencial, la desazón con el mundo burgués y la desesperación, jamás dejó Renoir de formular en sus cuadros la posibilidad de una vida en felicidad y armonía.

Las bañistas, hacia 1918–19
Les Baigneuses
Óleo sobre lienzo, 110 × 160 cm
París, Musée d'Orsay

«Miro un desnudo; hay miríadas de pequeñas motas de color. Tengo que buscar aquéllas que hagan de esa carne, sobre mi tela, algo que viva, que se mueva.»
PIERRE-AUGUSTE RENOIR

IZQUIERDA:
Bañista sentada, 1914
Baigneuse assise
Óleo sobre lienzo, 81.6 × 67.7 cm
Chicago, Art Institute

Pierre-Auguste Renoir 1841–1919:
Vida y obra

1841 Pierre-Auguste nace en Limoges el 25 de febrero, sexto de los siete hijos del sastre Léonard Renoir (1799–1874) y su mujer Marguerite Merlet (1807–1896).

1844 La familia se traslada a París.

1848–1854 Asiste a una escuela católica.

1849 Nacimiento de su hermano Edmond Victoire.

1854–1858 Aprendizaje como pintor de porcelanas; decora platos y jarras con flores, posteriormente también retratos. Además, por la tarde, sigue cursos de dibujo en una escuela.

1858 Debe dejar la pintura de porcelana tras el hallazgo del grabado mecánico de porcelanas. Decora abanicos y colorea escudos para su hermano Henri, que trabaja como grabador; después también cortinas transparentes para un taller de decoración. Gana mucho, ya que trabaja diez veces más rápido que los demás.

1860 Se le permite el acceso al Louvre como copista; estudia a Rubens, Fragonard y Boucher.

El padre del artista, Léonard Renoir, en 1869. Óleo sobre lienzo, 61 × 48 cm. Saint Louis (Missouri), City Art Museum

Renoir hacia 1875

1862–1864 Estudia en la École des Beaux-Arts y en el taller de Gleyre; allí conoce a Monet, Sisley y Bazille.

1863 Comienza a pintar al aire libre con Sisley, Monet y Bazille en el bosque de Fontainebleau. Se encuentra con Pissarro y Cézanne.

1864 Decide trabajar por su cuenta como pintor y alquila un estudio, mientras la familia se muda a Ville-d'Avray. La pintura «Esmeralda bailando» es aceptada en el Salon; la destruye después de la exposición.

1865 Pinta con Sisley, Monet y Pissarro en el bosque de Fontainebleau. Se traslada al estudio de Sisley. Navega por el Sena hasta Le Havre. Se encuentra con Courbet, a quien admira. Conoce en Marlotte a Lise Tréchot, que se convierte en su modelo.

1866 Vive por temporadas en Marlotte y en París. Se traslada al estudio de Bazille, al casarse Sisley. Es rechazado por el Salon, pese a estar recomendado por Co-

rot y Daubigny. Pinta en Marlotte «La hostería de ‹Mère› Anthony» (ilustración pág. 11).

1867 Monet se traslada también a casa de Bazille. «Diana» (ilustración pág. 13) no es aceptada por el Salon. Protesta con Bazille, Pissarro y Sisley y promueve un «Salon des refusés» (Salón de los rechazados). Pinta «Lise con sombrilla» (ilustración pág. 14).

1868 El príncipe Bibesco le encarga dos pinturas. Retrata a Sisley y su mujer (ilustración pág. 16). «Lise» es expuesta en el Salon, donde el cuadro no pasa desapercibido. Verano con Lise en casa de los padres. Frecuenta el café Guerbois, donde se encuentra con Manet y Degas.

1869 Expone con Degas, Pissarro y Bazille en el Salon. Los padres se mudan a Voisins-Louveciennes; pasa allí el verano con Lise. Visita casi diariamente a Monet en Saint-Michel, cerca de Bougival; pinta con él y le ayuda. Primeros paisajes «impresionistas»; «La Grenouillère» (ilustración pág. 19).

1870 Movilizado desde julio hasta marzo del año siguiente en el regimiento

Autorretrato, 1876. Óleo sobre lienzo, 73.6 × 57 cm. Cambridge (Massachusetts), Fogg Art Museum, Universidad de Harvard

Casa de Renoir en el Château des Brouillards, rue Girardon 13, París. Hacia 1890

Renoir con cigarrillo en la escalera de su casa en la rue Girardon. Hacia 1890

Casa de Renoir en Essoyes

de cazadores de Burdeos. Bazille cae en la guerra.

1871 Vuelta a París durante la Comuna. Pinta vistas de la ciudad; después, en casa de sus padres y en Bougival.

1872 El marchante Durand-Ruel le compra dos cuadros. Lise se casa. Firma con Manet, Pissarro y Cézanne un escrito pidiendo al Ministerio de Cultura el «Salón de los rechazados». Pinta en el verano con Monet en Argenteuil.

1873 Encuentro con el escritor Duret en el estudio de Degas; Duret le compra «Lise con sombrilla». Alquila un estudio más espacioso en Montmartre. Pinta en verano y otoño con Monet en Argenteuil. Fundación de una asociación independiente de artistas, a la que pertenecen entre otros Cézanne, Pissarro y Sisley.

1874 Primera exposición de los «impresionistas» (denominación despectiva del crítico Leroy en «Charivari») en el estudio del fotógrafo Nadar; vendre tres cuadros, entre ellos «El palco» (ilustración pág. 22). Visita a Monet en Argenteuil; allí se encuentra también con Manet y Sisley.

1875 Organiza una subasta de cuadros con Morisot, Sisley y Monet en el Hôtel Drouot, en la que se llega a riñas y escenas de indignación; consigue sólo 2254 francos por 20 cuadros. Conoce al coleccionista Choquet, así como a otros acomodados hombres de negocios y banqueros, que compran o encargan cuadros. Verano en Chatou. Pinta «Mujer desnuda al sol» (ilustración pág. 30).

1876 Muestra 15 cuadros en la segunda exposición de los impresionistas. Conoce a la familia del editor Charpentier, que le encarga cuadros. Visita al poeta Daudet en Champrosay. Pinta «Le Moulin de la Galette» (ilustración págs. 34–35) y «El columpio». (ilustración pág. 37).

1877 Expone 22 cuadros con los impresionistas. Organiza con Caillebotte, Pissarro y Sisley la segunda subasta en el Hôtel Drouot; consigue 2005 francos por 16 cuadros.

Renoir hacia 1885

1878 Otra vez representado en el Salon, después de mucho tiempo. Vende en la subasta de Hoschédé tres cuadros por 157 francos. Pinta «La señora Charpentier con sus hijas» (ilustración págs. 42–43).

1879 Al igual que Cézanne y Sisley, no toma parte en la cuarta exposición de los impresionistas. Éxito de «La señora Charpentier» en el Salon. Primera exposición individual en los locales de la revista «La Vie Moderne». Verano en Wargemont (Normandía); pinta señoras y niños en la playa.

1880 Se fractura el brazo derecho y pinta con la mano izquierda. Protesta con Monet por haberse expuesto mal sus cuadros en el Salon. Primera duda sobre su propia pintura. Verano en Wargemont. Con Aline Charigot, después su mujer, en Chatou. El financiero Cahen d'Anvers encarga retratos de sus hijas (véase ilustración pág. 49).

1881 En primavera, viaje con amigos a Argelia. En abril en Chatou; visita de Whistler. Pinta «La comida de los remeros» (ilustración pág. 50) con los retratos de sus amigos. Otoño-invierno viaje por Italia; entre otras ciudades visita Venecia (ilustraciones págs. 56 y 57), Florencia, Roma y Nápoles.

1882 A su vuelta visita a Cézanne en L'Estaque; pinta paisajes y enferma de pulmonía. Durand-Ruel presenta 25 cuadros suyos en la séptima exposición de los impresionistas. En marzo-abril viaja a Argelia para restablecerse. Verano en Wargemont y Dieppe.

Renoir hacia 1901–1902

1883 Inicio del llamado período «seco». En abril, importante exposición individual organizada por Durand-Ruel, con 70 cuadros. Exposiciones en Londres, Boston, Berlín. Verano en Etrétat, Dieppe, Le Havre, Wargemont, Tréport. Con Aline en las islas del Canal. Termina la serie de los tres cuadros de «Baile» (ilustración págs. 64–65). Con Monet en busca de motivos en el Mediterráneo entre Marsella y Génova; visita a Cézanne.

1884 Reside alternativamente en París y Louveciennes al enfermar su madre. Planea una nueva asociación de pintores. Con Aline en Chatou. Viajes a La Rochelle, para estudiar los paisajes de Corot.

1885 Nacimiento de su hijo Pierre el 23 de marzo. Vacaciones prolongadas con Aline en La Roche-Guyon; Cézanne los visita. Otoño en Essoyes, la patria de Aline. Pinta con más frecuencia «Bañistas». Ataques de depresión.

1886 Con 8 cuadros en la exposición de los «Vingt» en Bruselas, con 32 en Nueva York; buenas ventas. Verano con Aline y Pierre en Roche-Guyon, después en Dinard (Bretaña). En octubre destruye todos los cuadros de los dos últimos meses. Durand-Ruel rechaza su nuevo estilo. Diciembre con la familia de Aline en Essoyes.

1887 Termina «Las grandes bañistas» (ilustración págs. 72–73). Amistad con Morisot.

1888 Visita a Cézanne en Aix; parte antes de tiempo a Martigues. Trabaja en el verano en Argenteuil y Bougival. Desde otoño en Essoyes. En diciembre ataque de reuma y parálisis facial.

1889 Debe protegerse del frío; trabaja la mayor parte del tiempo en Essoyes. En verano, con la familia en Montbriant; visita a Cézanne en Aix. Rehusa participar

Renoir ante el caballete en la Villa de la Poste. Cagnes-sur-Mer, 1903

en la exposición universal de París. Depresiones, duda acerca de su propio trabajo.

1890 Expone nuevamente con los «Vingt». Primer aguafuerte. Se casa con Aline, la madre de Pierre, el 14 de abril. Se muda a la rue Girardon, en Montmartre. Julio en Essoyes. Visita a Morisot en Mézy.

1891 Viajes a Toulon, Tamaris-sur-Mer, Lavandou y Nîmes. En verano, en Mézy. Durand-Ruel compra los tres cuadros del «Baile» por 7500 francos cada uno.

1892 Durand-Ruel presenta la mayor retrospectiva con 110 cuadros; primera compra por parte del Estado francés; desde entonces, libre de apuros económicos. Viaje a España con el editor Gallimard; admira a Tiziano, Velázquez y Goya en El Prado. Con la familia en Bretaña; visita la colonia de artistas de Pont-Aven.

1893 Busca sol y calor en el Mediterráneo. Junio en casa de Gallimard en Deauville. Agosto con la familia en Pont-Aven.

1894 Muerte de Caillebotte; Renoir actúa como albacea; museos sin interés por la importante colección de impresionistas legada por Caillebotte. Gabrielle Renard, prima de Aline, entra como niñera, permaneciendo hasta 1914 y convirtiéndose en la modelo preferida. 15 de septiembre: nacimiento de su hijo Jean, que se convertirá en destacado director de cine. Prime-

La casa de Renoir «Les Collettes» en Cagnes-sur-Mer

ros contactos con el marchante Vollard. La gota le obliga a andar con bastones; intenta curarse en balnearios.

1895 Huye del frío de París a la Provenza. Regreso para el entierro de Morisot. Verano con la familia y Gabrielle en Bretaña. En invierno, ruptura con Cézanne.

1896 Visita los festivales de Beirut; la música de Wagner le aburre. Visita Dresde. Muerte de su madre el 11 de noviembre con 89 años.

1897 La colección de Caillebotte es aceptada por los museos. Verano en Essoyes; cae de la bicicleta y se fractura el brazo derecho.

1898 Verano en Berneval. Compra casa en Essoyes. Viaje a Holanda; Vermeer le impresiona más que Rembrandt. Grave ataque de reuma en diciembre le paraliza el brazo derecho.

1899 Invierno en Cagnes y Niza. Pinta de nuevo al aire libre. Verano en Saint-Cloud y Essoyes; a continuación cura termal en Aix-les-Bains. Riñe con Degas.

1900 Enero en Grasse. Cura antirreumatismo en Aix-les-Bains. Participa en esta ocasión con 11 cuadros en la exposición universal de París. Es nombrado Caballero de la Legión de Honor. Las dolencias reumáticas aumentan; manos y brazos se deforman.

1901 Nueva cura en Aix. Verano en Essoyes; allí nace el 4 de agosto el tercer hijo, Claude, llamado «Coco».

1902 Se traslada con Aline, Jean y Claude a una villa junto a Cannes. Agranda la casa de Essoyes. La enfermedad se agrava; el ojo izquierdo se debilita, a lo que se añade una bronquitis.

1903 A causa de la enfermedad pasa en adelante el invierno junto al Mediterráneo y el verano en París y Essoyes. Irritado por la falsificación de sus cuadros.

1904 Pinta en el caballete pese a fuertes

dolores. Verano con la familia en Bourbonne-les-Bains para tomar aguas. Éxito triunfal en el Salón de otoño (35 cuadros) le anima de nuevo.

1905 Se establece definitivamente en Cagnes por el clima. Expone 59 cuadros en Londres. Aumenta sin cesar el número de sus admiradores. Expone como presidente de honor en el Salón de otoño.

1906 Pinta según modelos, principalmente Gabrielle. Se encuentra con Monet en París.

1907 El Metropolitan Museum de Nueva York compra su cuadro «La señora Charpentier y sus hijos» en subasta por 84 000 francos. Renoir compra en Cagnes la finca «Les Colettes» y construye allí una casa, adonde se traslada en 1908.

1908 Animado por Maillol y Vollard, realiza dos esculturas de cera. Visita de Monet.

1909 Sigue pintando pese a sus padecimientos. Termina en verano en Essoyes las dos «Bailarinas» (ilustración pág. 87). Claude posa como «Payaso» (ilustración pág. 86).

1910 Se hace construir en Cagnes un caballete portátil, para facilitar su trabajo. Tras una pequeña mejora viaja con la familia a Wessling, junto a Munich, para pintar a la familia Thurneyssen; ve los cuadros de Rubens en la Pinacoteca. A su regreso, parálisis de las dos piernas.

1911 Atado a una silla de ruedas; para

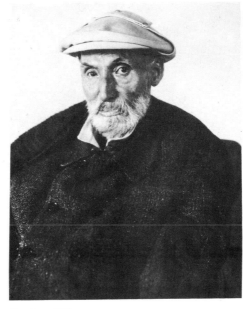

Renoir en 1914

pintar hace que le sujeten el pincel con cintas en la mano entumecida. Es nombrado Oficial de la Legión de Honor. Aparece la monografía de Renoir por Meier-Graefe.

1912 Alquila estudio en Niza. Nuevo ataque le provoca parálisis también en los brazos; cae en la depresión, al no poder ya pintar. Breve mejora gracias a un médico vienés. Operación. Precios altos en subastas.

1913 Trabaja con Guinó, discípulo de Maillol, en esculturas. Renoir «dicta» las formas, que Guinó ejecuta con sus manos sanas.

1914 Visita de Rodin. Pierre y Jean son movilizados y heridos en la guerra; tiempos de adversidad para Aline y Renoir. Gabrielle se casa y deja Cagnes.

1915 Jean de nuevo gravemente herido. Aline muere el 27 de junio en Niza a la edad de 56 años y es enterrada en Essoyes. Renoir hace que le lleven junto al caballete cada mañana y sigue trabajando. Manda construir un estudio-jardín en Cagnes, para pintar como al aire libre.

1916 Aunque casi no duerme de noche, revive en el trabajo. Se lleva a Guinó a Essoyes.

1917 La National Gallery de Londres cuelga un cuadro de Renoir. Visita de Vollard en Essoyes. Expone 60 pinturas en Zurich. Fin del trabajo con Guinó. Matisse le visita.

1918 Vollard le envía las 667 reproducciones de su monografía del pintor. Ahora trabaja con el escultor Morel en Essoyes.

1919 Termina en medio de fuertes dolores la gran composición «Descanso tras el baño» (ilustración pág. 91). Nombrado Comandante de la Legión de Honor. En julio con sus hijos en Essoyes. Visita el Louvre, donde uno de sus cuadros se expone al lado de Veronés; es conducido en la silla de ruedas por las salas «igual que un pontífice de la pintura». Pulmonía en noviembre, después congestión pulmonar. Pinta todavía una naturaleza muerta con manzanas. Muere el 3 de diciembre en Cagnes y es enterrado el 6 de diciembre en Essoyes junto a su esposa.

Renoir, su mujer Aline y su hijo Claude, llamado «Coco», en 1912

Renoir en silla de ruedas con Andrée Heuschling, llamada «Dédée», en 1915

La tumba de Pierre-Auguste Renoir y su hijo Pierre, así como la de su mujer (a la izquierda), en el cementerio de Essoyes

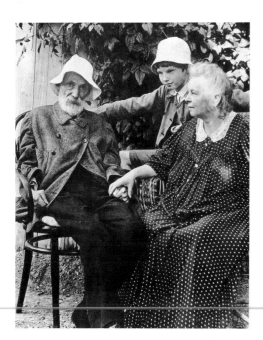

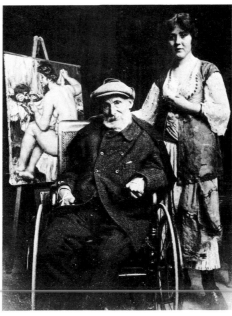

LIBROS DE ARTE
de BENEDIKT TASCHEN

En la misma presentación y al mismo precio han aparecido en nuestra
«Serie Menor» los volúmenes siguientes:
Arcimboldo, El Bosco, Marc Chagall, Salvador Dalí, Paul Gauguin, Edward Hopper,
Wassily Kandinsky, Paul Klee, Roy Lichtenstein, Henri Matisse, Edvard Munch, Pablo
Picasso, Auguste Renoir, Henri de Toulouse-Lautrec, Vincent van Gogh

Pida el catálogo completo a su librero, o bien directamente a la editorial:
BENEDIKT TASCHEN VERLAG, Hohenzollernring 53, D-5000 Köln 1

World Economic and Financial Surveys

Global Financial Stability Report

Financial Market Turbulence

Causes, Consequences, and Policies

October 2007

International Monetary Fund
Washington DC

© 2007 International Monetary Fund

Production: IMF Multimedia Services Division
Cover: Jorge Salazar
Figures: Theodore F. Peters, Jr.
Typesetting: Julio Prego

ISBN 978-1-58906-676-2
ISSN 0258-7440

Price: US$57.00
(US$54.00 to full-time faculty members and
students at universities and colleges)

Please send orders to:
International Monetary Fund, Publication Services
700 19th Street, N.W., Washington, D.C. 20431, U.S.A.
Tel.: (202) 623-7430 Telefax: (202) 623-7201
E-mail: publications@imf.org
Internet: http://www.imf.org

FSC © Mixed Sources
Product group from well-managed
forests, controlled sources and
recycled wood or fiber
www.fsc.org Cert no. SW-COC-002251
© 1996 Forest Stewardship Council
25%